寶芝林 黃飛鴻 莫桂蘭
工字伏虎拳

李燦窩　著、示範

梁啟賢　筆錄

阮文倩　攝影

周樹佳　整理

www.cosmosbooks.com.hk

書　　名　寶芝林 黃飛鴻 莫桂蘭 **工字伏虎拳**

作　　者　李燦窩

拳譜筆錄　梁啟賢

示　　範　李燦窩

整　　理　周樹佳

封面題字　李燦窩

責任編輯　王穎嫻

美術編輯　楊曉林　蔡學彰

攝　　影　阮文情

出　　版　天地圖書有限公司

　　　　　香港黃竹坑道46號

　　　　　新興工業大廈11樓（總寫字樓）

　　　　　電話：2528 3671　傳真：2865 2609

　　　　　香港灣仔莊士敦道30號地庫（門市部）

　　　　　電話：2865 0708　傳真：2861 1541

印　　刷　亨泰印刷有限公司

　　　　　柴灣利眾街德景工業大廈10字樓

　　　　　電話：2896 3687　傳真：2558 1902

發　　行　聯合新零售(香港)有限公司

　　　　　香港新界荃灣德士古道220-248號荃灣工業中心16樓

　　　　　電話：2150 2100　傳真：2407 3062

出版日期　2022年6月／初版

鳴　　謝　山日比製作有限公司 Yapple Production Limited

　　　　　提供場地及協助拍攝

目錄

序言

本人李燦窩自幼幸得誼母——黃飛鴻夫人莫桂蘭供書教學，養育成人，並承傳其傳統武學、獅藝及醫術。自 1959 起，本人一直推廣先師的傳統技藝及醫術，堅持如一，以只在耕耘，不望收穫之心態，矢志不渝，以滿全誼母之遺願及對她的承諾，亦報劬勞之恩。

2005 年，本人之入室弟子鄧富泉編著《俠醫黃飛鴻》，吾曾為其寫序文，而關於先師黃飛鴻的拳術套路，則未作記述。喜聞民俗研究者周樹佳先生慷慨，為本門策劃出版「洪拳三寶」（工字伏虎拳、虎鶴雙形拳、鐵線拳）之「工字伏虎拳」譜，本人衷心感銘。本人從七歲半起學習洪拳，迄今任教多年，發覺基本功至為重要，深信這套壹佰零捌式約數的「工字伏虎拳」，乃當年先師設計作基本功法練習，為入門拳法。因為套路中以四平大馬、子午馬、麒麟馬步和吊馬為基礎，而跳躍、踢腿等中難度招式則較少。相傳先師編立拳法迄今，至少已一百多年，其傳授予夫人莫桂蘭，後誼母親傳於我，再到本人授徒，吾從未改動過一招半式，只為保留傳統，一脈相承。

工字伏虎拳，顧名思義，整套拳的設計以「工」字路線為結構，首段由龍虎出洞的第一橫畫起，至第二段轉身，以左右破排手中有左右伏虎爪為分界，而中段之一豎筆，則為前後方位及轉身的各招重複練習，最後以龍虎歸洞作結。

藉此難得的機會，欲向四位致謝，首先是周樹佳先生，因其慷慨支持，謹致衷心謝意，把握許多機會，才能完成本著作；第二位乃本人首徒謝文德，他擔任保險業務總經理，仍抽空跟進，接洽書商，終以成書；第三位為本人的入室弟子梁啟賢，他身任中文教師，能文能武，為本譜各招式詳解編撰；第四位是新學員阮文情，她在百忙中，以其拍攝技巧，為本著作增添附圖。感謝四位無私的奉獻。

為此，本人希望本書成為文化記錄，保留傳統，故樂意為序，並予以推介。

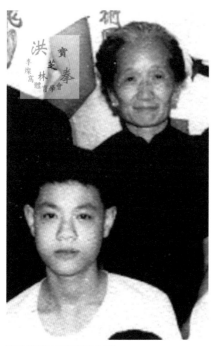

李燦窩師傅與誼母合照

寶芝林黃飛鴻健身學院院長

寶芝林李燦窩體育學會永遠會長

黃飛鴻夫人莫桂蘭嫡傳 李燦窩 謹書

2021 年 4 月 28 日

前言

　　洪拳在兩廣膾炙人口，至今仍是最具代表性的廣東拳術之一。

　　洪拳的拳態威武，雄性魅力盎然，一舉手一投足，聲嘯衝天，勢壓當場，清末時已在省會廣州、重鎮佛山打響名堂，躋身廣東五大拳家之首。另有不少拳派名家，諸如周家（洪頭蔡尾）、洪佛、洪家三展和譚家三展等等，與洪拳關係密切，各擅勝場，門徒頗眾，對洪拳流播四海的助力匪淺！

　　中國拳術的歷史，早期並無得傳播媒介或知識分子之助，事件人物主要靠口耳傳聞，多散而無序，紊而無據。洪拳史事亦然，其所相傳者，不離福建南少林的至善禪師、洪熙官（有言是福建茶商或廣東花縣人）、陸阿采（有言原名黃喜才，清遠連縣清江鎮人）或覺因和尚、鐵橋三梁坤、林福成等人的脈絡傳承，如此要到民國，其拳史才漸次有較清晰的文字記述，而拳譜則是其中重要一環。

　　我研究的是本土民俗，武術是民俗學的一部份，在多年搜集香港拳派野史軼事的過程中，我發現武林人士早有老洪拳和新洪拳之分（當中並無孰優孰劣之判）。我非洪拳中人，兩者關係未嘗細究，但新老之別卻引起了我的注意，因風俗常變，武術界向來百家爭鳴，豈會無改？

　　1999 年，我因籌拍亞洲電視《根踪香港》中的武術篇，結識了多

位武術名家，其中就有莫桂蘭師太的弟子李燦窩師傅。在拍攝期間，我察覺到李師傅所教的工字伏虎拳打 108 點，內裏的招式名稱竟與市面流通垂大半世紀的林世榮師傅著《工字伏虎拳》的 93 式版本不同，個人感覺是少了潤飾剪裁，多了口述白描，卻一直鮮有人提及，及後再加追訪，方知其招式編排跟林世榮師傅傳下的亦有差別，那可就有趣了！

民俗的流播與傳承是有其自然規律，增補損益，汰弱留強，在適當的時候自然會產生，是誰也改變不了的，此謂之大勢，然而面對轉變，我們雖可坦然視之，但先決條件是社會必要做好歷史記錄，讓後人有機會了解其過程，以備不時，那方為穩妥。

工字伏虎拳一直被視為洪拳的基本功，是萬法歸宗之源，洪拳的常用招式和兵器馬步都包羅其中，今人欲了解或研究百數十年前的洪拳古貌，工字伏虎拳這套「老傢伙」的重要，不言而喻！如今既然在武林中藏着另一版本，那為了保存這套粵海國粹，將其譜錄和出版，以廣為天下知，讓日後研究洪拳者有多一份基礎文獻支援，便成了一份非常有意義的工作。

踏入 21 世紀，非物質文化（無形文化）遺產一詞突成為世界熱話，官方乘大勢所趨，於 2009 年起資助學術機構搜錄民俗活動，編成名冊，洪拳一項，躍然其間。

天地圖書這次為莫桂蘭師太傳下的工字伏虎拳編刊拳譜，是商業機構為民俗傳承而獻出的一番努力，是民間接力保育工作的典型，個

人之見，這決定難得！

　　説是難得，因為香港社會今時不同往日，洪拳師傅日少，拳譜的讀者群又狹窄，黃飛鴻熱更已退潮多時，在沒有潮流效應下，雖云本拳譜是首度公開，殊屬珍貴，但天地圖書要出版這麼一部書，還真是要有點霸王舉鼎的氣概不可！

　　誠然，我深信他們的決定是有遠見和部署的，其成或雖不見於一時，但其功則指日可待，正如工字伏虎拳中有一招大鵬展翅，神采飛揚，很快就一定會得到讀者知音的讚賞，獲得四海洪拳弟子的支持！

　　莫桂蘭師太是黃飛鴻的第四任妻子，她與黃飛鴻結婚十五年，既是妻，也是徒（曾公開自稱授妾）。故無論你是熱愛嶺南拳術的功夫迷，抑或只是喜歡追蹤黃飛鴻生平的電影癡，我們記錄師太遺下的武術，那只是表面，內裏其實還有更深緻的人情道理，這可是本譜獨特之處，它既是拳譜，但亦絕非一般的拳經劍書，而這一切也只能由你在觀譜後慢慢感受，因為這點「非物質文化」可是非筆墨可以言全的！

　　最後，我要特別鳴謝山日比製作有限公司 Yapple Production Limited 贊助拍攝本拳譜的招式相片。這間製作公司平日除了做網上電視，只接拍商業廣告或短片，但聽我説是做民俗研究，老闆娘 Apple 二話不說，即慷慨借出場地及派攝影師協助，分文不取，實是萬分感激！

　　真高興仍能在香港遇上那麼多的有心人！

<div align="right">

周樹佳

蟄寫於 2021 年吉日，書房

</div>

既是夫人，亦是傳人，記黃飛鴻妻莫桂蘭二三事

周樹佳

黃飛鴻（1850-1925）[1] 的生平有很多人提及，知道莫桂蘭師太生平的人卻不多。

莫桂蘭（1891-1982）是廣東下四府中高要齊海百排莫家村人，廣東五大名拳中的莫家拳，她曾學過一套拗碎靈芝，如今其徒子徒孫仍有人懂得拳法。

莫師太身材矮小，但脾氣猛，傳言她十九歲下嫁黃飛鴻，是她因故打了成名已久的黃飛鴻兩巴掌，夠膽夠色，又出手敏捷，惹得黃飛鴻另眼相看，才暗中託媒撮合，而黃飛鴻那時已年屆六十。

這掌故可信程度高，因流傳時師太尚在世，若沒有她的默許，以她在香港洪拳的輩份和關係，報刊傳媒是絕不敢輕言，但這也正好證明一點，在清末時，一名十九歲的女孩仍待字閨中，未有成婚，莫桂蘭的「夠辣」肯定是原因之一。

其實莫桂蘭性格的剛強，只是反映出她富正義感的一面，在炮仗頸背後，她待人其實是非常謙虛有禮的，否則黃飛鴻的子媳及徒弟往後也不會視她如朋友，經常幫助她，好像鄧秀瓊就跟莫師太非常要好，

1　外間有記黃飛鴻生於 1856 年，今據莫桂蘭師太所傳的日期為準，即 1850 年。

二人除了拍檔舞獅（女子獅隊，莫師太舞獅頭，以飛鉈採青，鄧秀瓊舞獅尾），黃飛鴻的喪事及師太由澳門到香港定居，鄧秀瓊、林世榮等弟子均有協助，若莫師太只是個少不更事的平凡辣嫂，焉能如此？

很多人以為她的跌打醫術是黃飛鴻教的，其實在出閣前，她已是一名跌打女醫師，在寶芝林的日子，她頂多是深造，反而她的洪拳就百分百由丈夫親傳，特別是那套非常有名的子母刀法（有言是莫師太點名要黃飛鴻送的聘禮）。

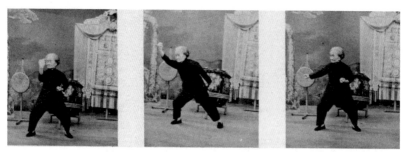

1970 年莫桂蘭八十高齡上《歡樂今宵》受訪，即場打了一套莫家拳《拗碎靈芝》。

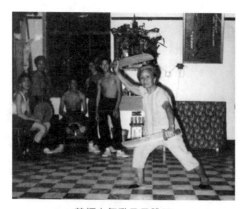

莫師太舞動子母雙刀

原來莫師太在十六歲前已隨伯父學跌打，後來她雖貴為寶芝林的事頭婆，但她在店內的身份一如打雜，在寶芝林被焚掉前的十四年間，諸般家務店務如打掃做飯睇症煮藥入貨教拳等等，她都是一腳踢的親力親為，當然那還包括照顧年邁的黃飛鴻。

莫桂蘭不單刻苦能幹，她的記性也是非常非常的好，否則也學不來精湛的醫術和那麼多的洪拳套路了，但很多人也想不到，她竟是個文盲。

想來也是因為忌諱，外間並沒有太多文章提到莫師太目不識丁一事，其實她一生人都無讀過書，只是從沒對人說，這事還是由李燦窩師傅發現的。話說莫師太是個佛教徒，曾在灣仔迪龍里的濟公廟（小靈隱寺）皈依三寶，故逢初一十五都會在家中誦經。有一次，小小的李燦窩卻發現一件怪事，就是「阿嫲」的佛經明明缺了角，怎麼她還能背誦如流，沒有稍稍停頓？事後便好奇一問，方知道莫師太一直都是硬背經文，她根本沒去理會經中文字。

莫桂蘭來港後，很少談及往事，甚至一見李燦窩想錄音，她便會賭氣不說話。這種倔強，在她收徒弟時尤其突出。

莫桂蘭對丈夫兼師父所傳的功夫非常偏執，她門下弟子有一規矩，就是人人都要拜黃飛鴻為師，而她只以助教自居。

她對徒弟有要求是人所共知的，用今日的流行語去形容，是名副其實的「古早味」──札馬要札三個月才開拳學工字伏虎，還有的是，每晚都要新弟子去拖地。

拖地？對，是拉着地拖去抹地。這其實是一種練功法門，如日子有功，可練好子午馬和四平馬，這可極符合洪拳馬步要穩的要求，想來是師太在寶芝林生活時領悟得來的，只是她這番苦心，卻非一般稍欠悟心的弟子所能領略，時代轉變，二十年代的練功妙法換回來的往往是連番誤會，故當李小龍的功夫熱潮一旦退卻，她的傳功事業也只得慢慢減退下來。

　　莫師太在 1936 年與黃飛鴻的兒子黃漢熙來港定居，自此到 1980 年間，她在香港一共教了四十多年拳，除了在淪陷期間停課，餘下的日子從未間斷。她的武館主要開在人口稠密，又住滿草根平民的灣仔和銅鑼灣。

　　最初，她在勳寧道（即今菲林明道）15 號四樓開設飛鴻國術館，那時她是掛單在一間私立的澤群學校處。她白天上體育課教學生國術，晚上就在天台傳授洪拳。如此直到 1941 年，因日本入侵香港，學校結業，百姓在鐵蹄下忍辱偷生，她也只得做回老本行——跌打，而在這段日子，1939 年出生的李燦窩師傅是一直跟師太同住。

　　如此在三年零八個月的暴政過後，重獲和平的香港，雖人口急增，消費力轉強，卻遇上治安不靖的問題，此時莫師太欲重出江湖，便在高士打道（即今告士打道）117 號地下開設新館。

　　當時的灣仔可說是全港九武林門派的集中地，高手如林，諸如洪拳、白鶴、太極、蔡李佛、大聖劈掛等等門派都有師傅開館，大江南北的教頭共聚一區，熱鬧盛況就如春秋戰國的諸子爭鳴。莫師太一介

女流，其時能夠在男性主導的武林世界中站穩，非常本事，也殊非易事，而她也有自知之明，修身齊家，管束弟子非常嚴格，以免稍有差池，玷污了丈夫的聲譽。

由關德興飾演的黃飛鴻在電影中的形象是經常說教徒弟（後期的電影更明顯），性格有點拘謹保守，那肯定是小說部話！在現實中，昔日一個教頭要揚名聲建地位，他們便得果斷地敢去打、肯去打。黃飛鴻是民團總教練，又曾參軍教導兵卒武術，肯定是個身經百戰，深明武者三昧的教頭，也因為此，他對弟子在外打架的態度是體諒多於制止，最明顯就是協助錯手殺人的凌雲楷，避難香港。

反而莫桂蘭就較似電影中的黃飛鴻，由於她授武的目的旨在發揚先夫的武術，不是為了自己建立名聲或江湖地位，故她非常討厭弟子惹事打架，連他們在館內提一提也不可，要是她知道有徒弟觸犯門規，定必嚴懲不赦。為此，有些家門憾事，當年一些曾親歷其境的人，至今仍然唏噓再三，無法釋懷。

那麼莫師太又曾否跟人講手打架？那當然有（打了黃飛鴻兩巴不就是嗎？），李燦窩小時就見過師太給兩名高大的美國水兵搭膊頭索油，結果她出其不意，一拳打在其中一人的腰眼上，痛得他站不起來，而另一人則嚇呆了。斯時小李燦窩在旁眼見一切，驚覺阿嬤原來功夫如此厲害，自此下定決心，苦練洪拳，終繼承衣鉢。

若言有風水地運之說，那間高士打道的地舖可真旺着師太，因往後的二十多年，乃是莫師太人生最得意風光的時刻，她收的徒弟不但

多，名聲也達到了空前境地。

踏入七十年代，因地皮有價，高士打道的旺舖被業主收樓重建，莫師太只得在 1969 年遷到駱克道 360 號二樓（國民戲院對面）營業，而自此一轉，師太迭後為了諸如加租或地方不夠用等種種緣故，還搬遷了好幾次，可謂勞民傷財，先是在 1974 年搬到軒尼詩道 519-521 號二樓，繼後在 1976 年八十五歲時，更首次離開灣仔，到了筲箕灣金華街金威樓三樓開館。

如此又過了兩年，由於師太覺得地點不合，學武者稀，她又再回流灣仔，這次是揀在灣仔道 3 號二樓（三角街口對面）重張旗鼓，跟着到了 1980 年，因館務持續沒有起色，師太這回雖萬分無奈，也只得聽從家人言，除下招牌，結束了黃飛鴻健身學院。

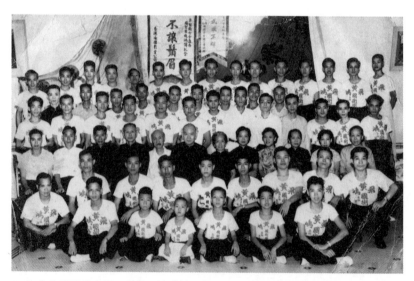

1953 年全體學員合照。前第二排蹲着左起第五人（夾在黃漢熙和莫桂蘭之間）就是李燦窩師傅。

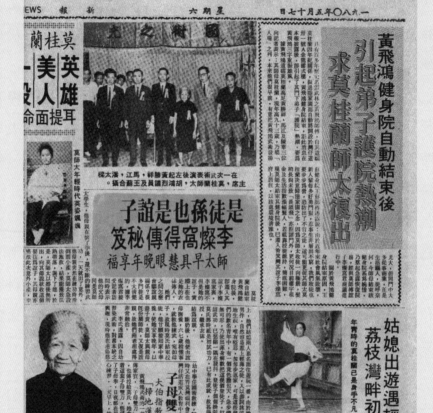

《新報》報道莫桂蘭弟子的護館事件

這次結束事件，當時在門人弟子間曾引起過一場護館風潮，《新報》在 1980 年 5 月 17 日的第三版就大篇幅報道，只是當時師太已是八十九歲超高齡了，要復出也是有心無力，結果事情也就不了了之。其後，她遷進筲箕灣明華大廈 11 號 511 室居住，如此兩年後，一代女豪便與世長辭。

若問師太臨終前是否來得安，去也寫意？那實在難說。據李燦窩師傅言，莫師太在病床上一直念念不忘黃飛鴻的功夫能否延續下去，當時他便安慰師太，保證自己有一口氣在，他也一定會發揚下去，最終讓師太安心而逝。

如此一晃便二十年，李師傅一直也沒有忘記承諾，在退休後，便在西灣河租了一個單位重操武業，但這一次，他館內不單掛有黃飛鴻健身學院的招牌，還增添了一張超大型的莫桂蘭黑白照，像是要對每一位新入門的傳人說：黃飛鴻的相片雖然沒有了，但我的還在，你們可要好好的傳承洪拳下去，莫掉了祖師的心血和威名！

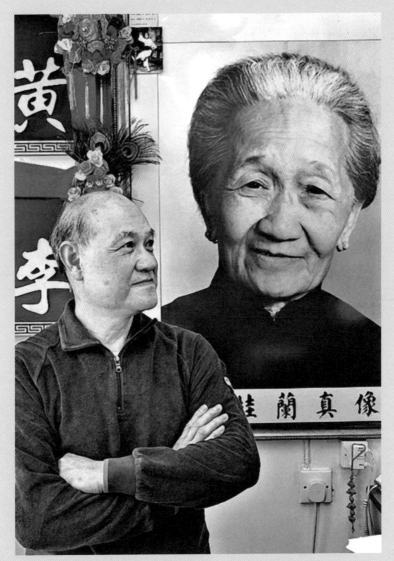

李燦窩師傅接受報章訪問時，在莫師太相前留影。

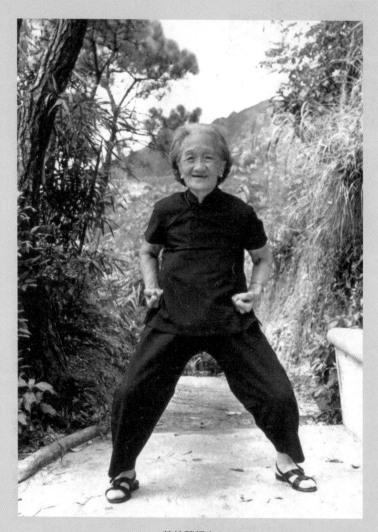

莫桂蘭師太

莫桂蘭弟子王蘇昔日在深水埗設館授徒

拳譜簡介

周樹佳

工字伏虎拳是洪拳中最古老的拳法之一，上承福建南少林武術，有言為羅漢拳所演化而來，最遲在清中晚期已在廣東一帶流傳。

本書所記的工字伏虎拳，是黃飛鴻親傳給莫桂蘭再傳至李燦窩，時間橫跨約 100 年，其特色是一脈相承未添加一招一式，或變更招式名稱，故對研究南少林遺散於民間的武術，以及老洪拳的原貌和流變，有其重要價值。

要說工字伏虎拳的拳譜，史上率先編印成書者，當以林世榮師傅（1861-1943）為始，他早在 1936 年，便委託徒弟朱愚齋寫成《林世榮工字伏虎拳》一書傳世。此書開啟了嶺南拳術印譜之風氣，對推動新武林文化居功至偉。

該書除印有招式說明，最重要是每招都有一幅林師傅的示範相片做插圖（市面分有相片版和線繪版兩種），分成九十三式，圖文並茂，遠較古拳圖譜中粗糙的繪畫，傳神得多。此書後來連番編印，亦出現過多個版本，唯萬變不離其宗。

除了林世榮師傅的版本，在 1956 年，由我是山人陳勁為社長的《武術雜誌》週刊，自 254 期起在許凱如（念佛山人）的專欄連續刊登，言是得自洪家拳師遯翁（筆名）所藏的 169 勢工字伏虎拳手抄秘本，惟未言師承。

　　這套拳譜也是依循一圖（手繪一僧人演式）一說明的方式編成，惜刊登過後，並未輯錄成書，故鮮有流傳。這是否即莫桂蘭師太的拳法？實在叫人懷疑，因其招式名稱跟李燦窩師傅所傳的頗有出入，加上手裏的《武術雜誌》期數不齊，暫難比對，故只能存疑待查。

　　本書所記的工字伏虎拳拳譜，由李燦窩師傅親作示範，由於招與招之間還有過渡動作，雖簡稱打 108 點，本書則細分為 160 招，而每一招都附有精簡扼要的說明，以點出箇中神髓。

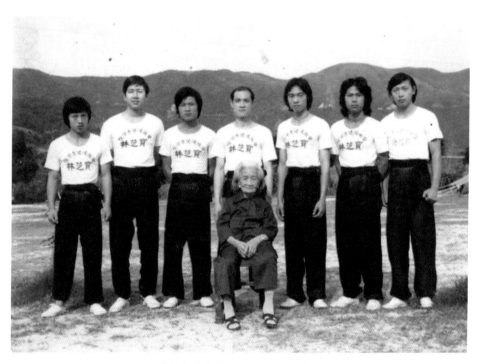

莫桂蘭與徒弟合照，居中者為李燦窩。

工字伏虎拳　許凱如　珍藏秘鈔

第一式：龍歸泉洞

第二式：雙切手勢

工字伏虎拳，爲洪家基本拳法
之一，固由陸阿采傳於黃麒英者，三年
前，本刊曾將林世榮所演式之一
套刊登，頗受讀者歡迎。現得洪家
拳師源翁又以其所藏之圖式，共一百六十
九勢，余現此書之過渡動作，亦與前刊
者有不同之處，爲便讀者於研究
起見，特將原圖倩丹青君照舊重輸
再次刊登，顧會有關書對照，更
易明瞭矣。　　　　　　許凱如識

玆將其歌訣照錄：

相逢不是忠良輩，他有千金也不傳
此係少林眞妙訣，樂然廢石作金錢

靈機前後左右
分向上中下勢
以柔制剛係謀
以活制死爲本

（說明）此勢兩拳輔腰，開足
並立，離開約一寸，後抽手上腦。
（見第一式）

（說明）此勢兩掌切下。（見第一式）

（說明）此勢本上式出臨下伸
出，如合抱形，指尖相對，對歸約
開一尺五寸左右，復兩手齊向下，掌
心向上，掌背向下，後橫拳即轉爲
下式雙側抽家動。（見第二式）

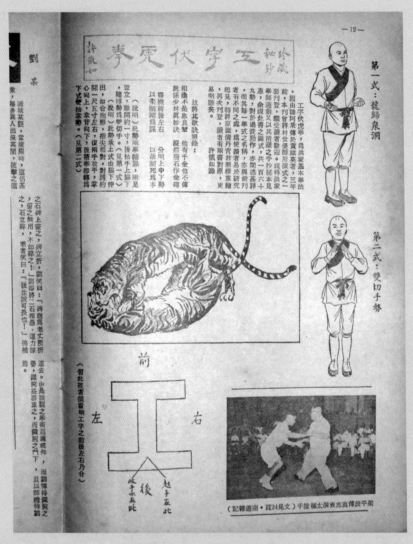

前

左　　右

後

起手在此

收手亦在此

（習此技者須看明工字之前後左右乃合）

梁平波傳高志表演太極推手（文見24頁·南遊雜記）

劉采

灘放某觀，當康熙時，這倨苦
榮，每多異人出沒其間，按擊之道

之石碑上覆之，碑立折，劉笑曰：「彈既爲老丈折
折，留之無用，不如碎之！」劉即將二石相疊，運力擊
之，石立碎，老者笑曰：「後生誠可畏也！」佛袖
謝。

還去。申是故觀之武術邁邁或邨，
鐵阿孫恐軍之，而鐵阿孫之門下，
且以師禮待劉

《武術雜誌》工字伏虎拳譜首篇

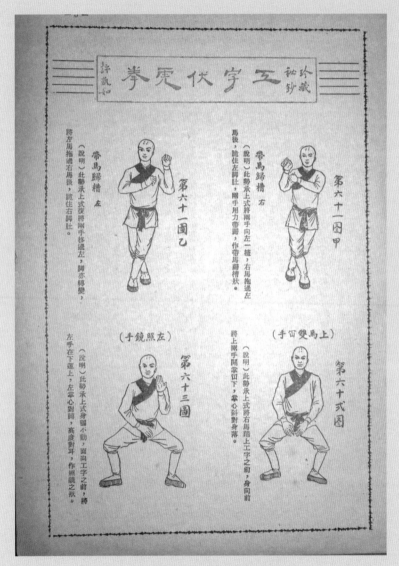

《武術雜誌》連載的工字伏虎拳譜

工字伏虎拳拳譜

示範　李燦窩

筆錄　梁啟賢

攝影　阮文倩

1. 二龍藏蹤

　　兩手握拳擱在腰間，拳輪貼在腰間股骨位置，雙肘夾背擴胸，雙腿併攏，頭直腰正，作準備之勢。

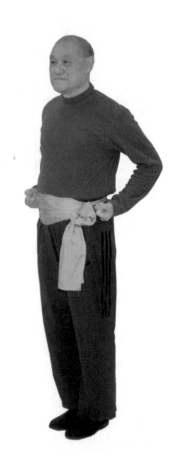

2. 龍虎出洞

右麒麟步前踏，左腳吊步輕點地面。左握虎爪右撥，右拳按腰，然後雙手同時推前拱禮。腰身忌前傾，雙橋須沉踭對膊。

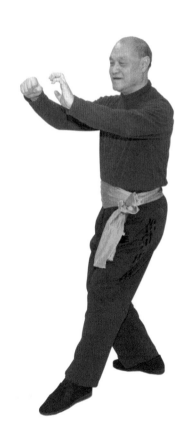
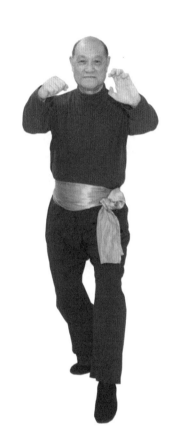

3. 四平大馬

先以腳尖為軸展開腳掌為一步，後以腳跟為軸為兩步，共開三步半。腳尖指前，切忌八字，雙拳放腰，尾閭中正。

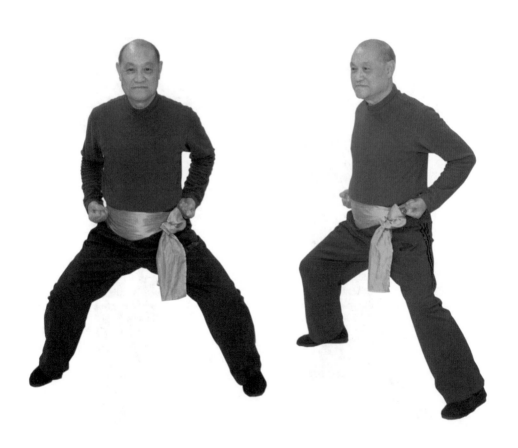

4. 提拳切掌

提起雙拳，在胸腋之間，然後雙掌向下切。四指須並拍，收起拇指，手臂成弧形，以掌外沿為攻擊面。

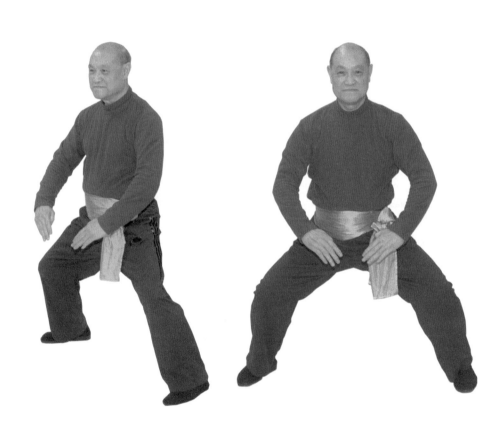

5. 童子拜佛

　　雙掌合起向上，如拜佛姿態。指尖止於鼻前，即身體中線，雙手須沉肩墜肘。

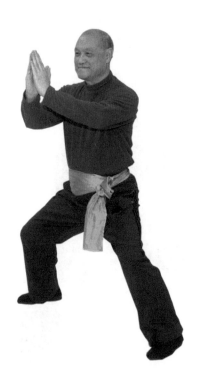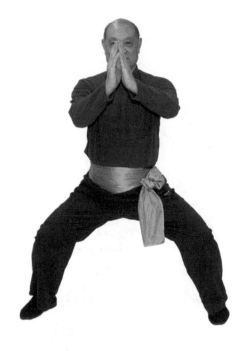

6. 三支橋手

　　雙手作一指定乾坤勢，從腋下用力推出，須沉踭對膊。然後拋踭回腋再推，共三展橋手，以練剛柔並濟、氣力相配。

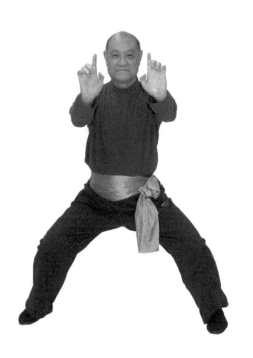
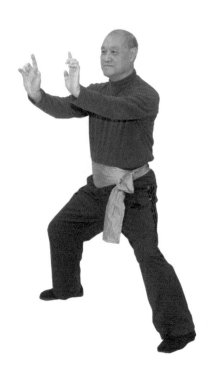

7. 沉掌直標

　　雙手變掌沉至腰間，掌心向地，然後向前標指，即十二支橋中之用直橋。以掌拍開對方攻擊，隨橋以指頭追插，屬柔巧勁法。

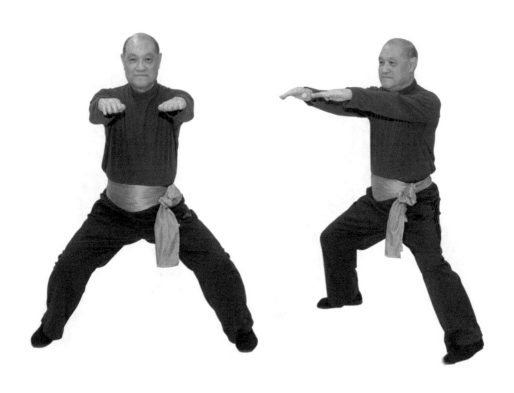

8. 沉踭一墜

雙手由直橋快速沉踭下墜，成一指定乾坤式，手腕位與肩同高。

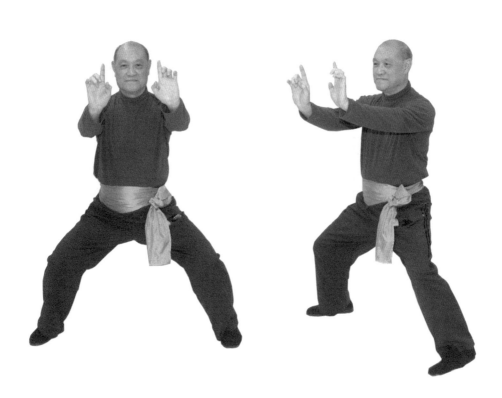

9. 交叉支手

與三支橋手類同。握一指定乾坤勢，右橋搭於左橋之上，成交叉狀，然後回腋用力推出，配以呼吸，共三展橋手。

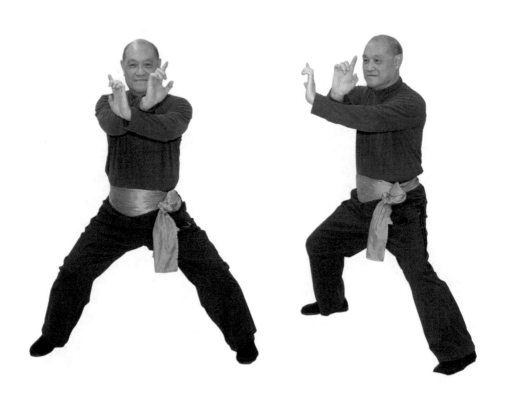

10. 直橋再標

重複沉掌直標動作，先一沉後向前一標，與肩同高。直橋不在沉
踭之限，以距離取勝，出自蛇形，即一寸長一寸強之理。

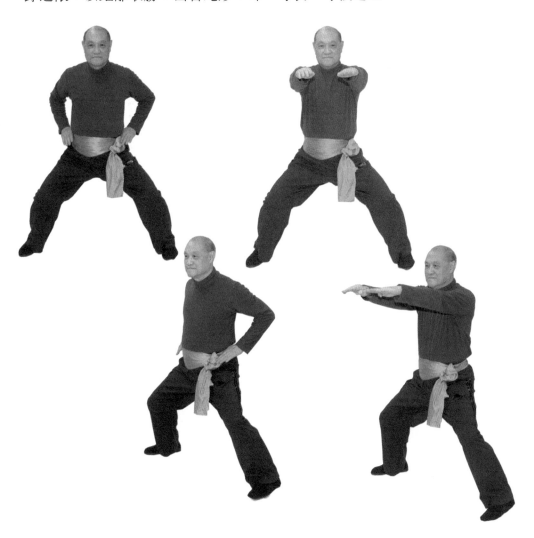

11. 制橋分金

先以鉸剪手置於胸前，向後外撥，割開中線攻擊。然後雙手從耳邊攔拳，即十二支橋之制橋。最後以分金捶作結。

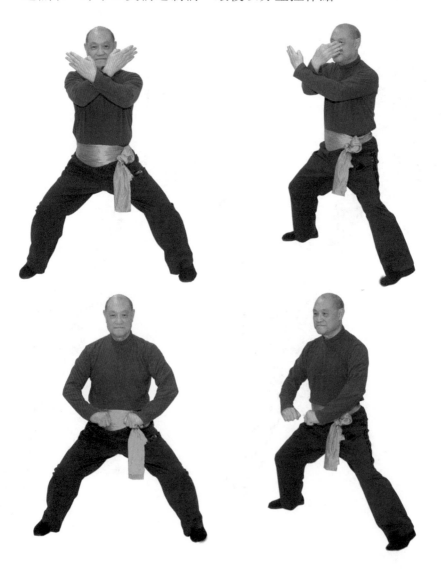

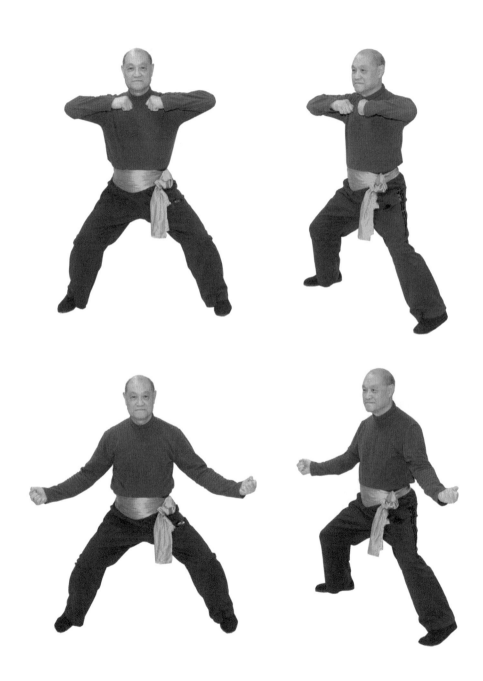

12. 上馬箭捶

拍左腳上左子午馬，拳路取「工」字之中之直筆。上馬時以四平馬過渡，轉左子午馬出右拳，發腰馬合一之勁。

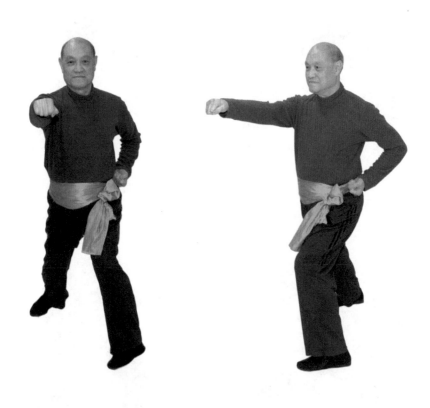

13. 子午膀手

　　轉右子午馬，左手弓掌守腰，右手為護手攔腋，即膀手。對手攻擊中下路時，以左橋膀開，右手亦可夾對方之手。

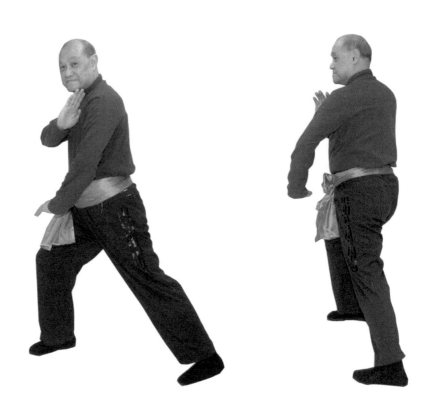

14. 左穿脫手

穿手，又名脫手。當對方捉我右腕時，左手沉蹲蓄勁，從對方的外橋穿出，以破敵之拿。

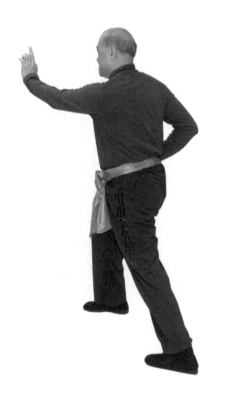
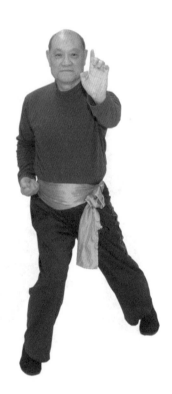

15. 正面支手

　　轉左子午馬，提右橋握一指定乾坤勢，從腋間向前推出，緩緩施力，與三展橋手之法雷同。

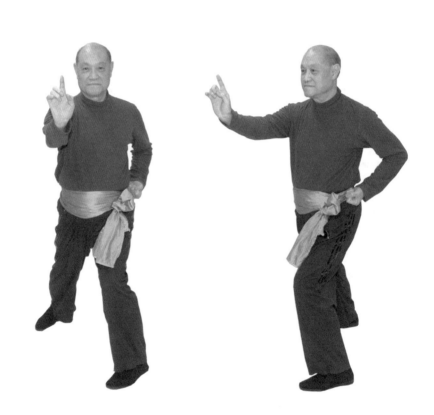

16. 拉步箭捶

　　左腳拉後成四平馬，回到「工」字下方橫線之上。由四平馬轉右子午馬，左拳從腰間發至。

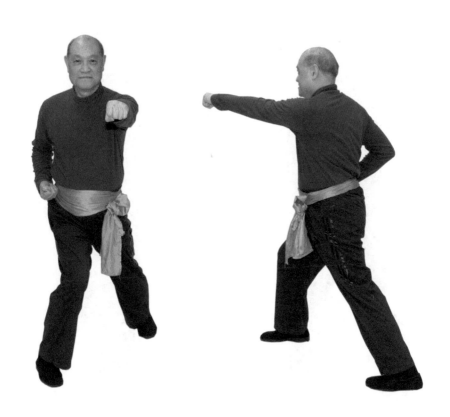

17. 四平迫蹲

　　由右子午馬轉回四平馬，左手由箭捶順馬向後橫批，拳心向地，拳眼止於腋前，回首顧後，以化解後來之襲。

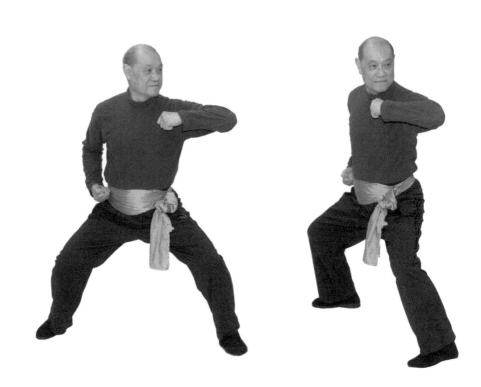

18. 過頭沉腰

向上提左掌，於額頭之上，然後把掌向後方畫半圓，最後沉至腰間，整個動作可一氣呵成。

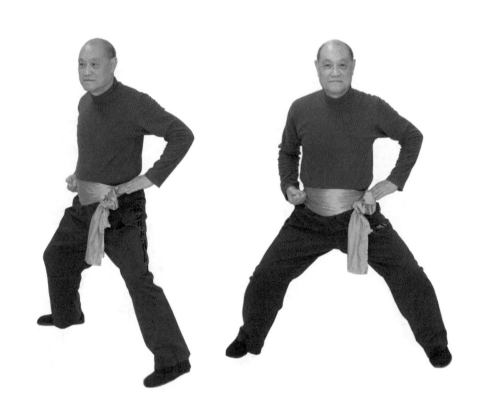

19. 標手直橋

左掌由腰間，轉右子午馬向前標出。以指頭為攻擊點，專取敵人軟組織或要害處。

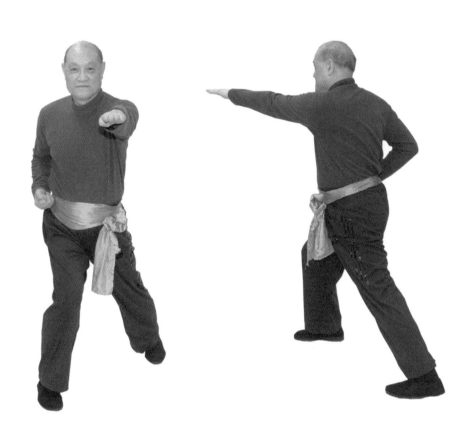

20. 單右割手

轉回四平馬,左直橋由右至左橫撥,是為割手。上臂腋位必須貼脇,莫師太常以胳肋間能夾緊紙幣不跌為準繩。

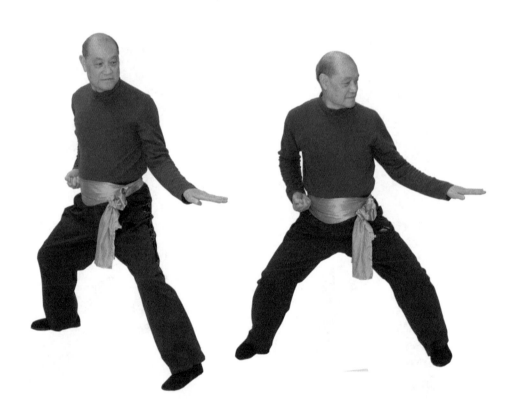

21. 左逼橋手

　　轉右子午馬，左手成虎爪，將踭由下而上一拋，即十二支橋中短打之逼橋，用於貼身近戰防守。

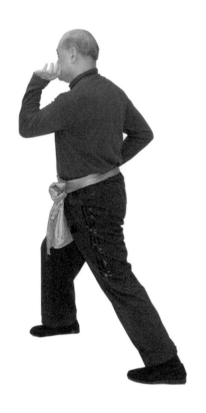
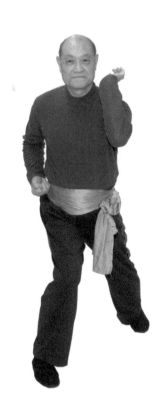

22. 虎爪下划

逼橋順勢而下，用虎爪向下划撥。若對方攻取中下路，可用划手消橋，同時可捉撳對手之腕。

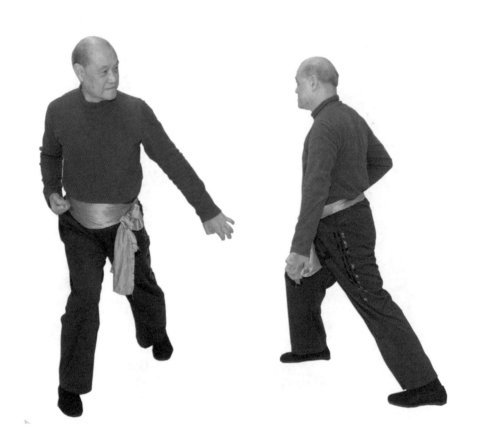

23. 右側身捶

屬偏身側打之日字拳法。承划手招，撳開對手腕位後，同時轉左子午馬，以右拳還擊，後手握拳放在腰間。

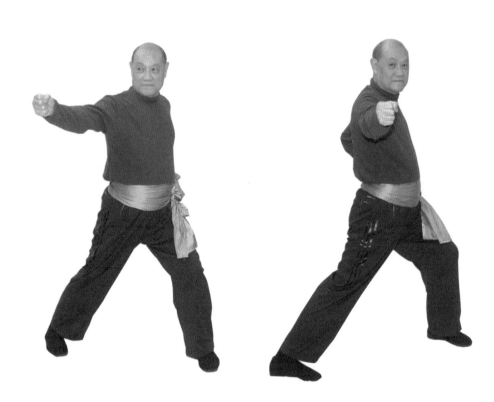

24. 上步箭捶

　　此起與前數項動作一樣，左右勻稱，先左後右。今拍右腳，拉右子午馬，轉腰打左箭捶。

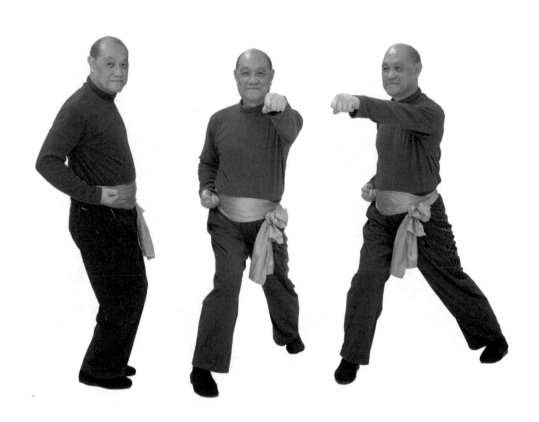

25. 右膀手法

　　雙手展開，待對方攻擊時，即轉左子午馬，同時雙手由後至前成膀手，以右為膀，左掌護腋。

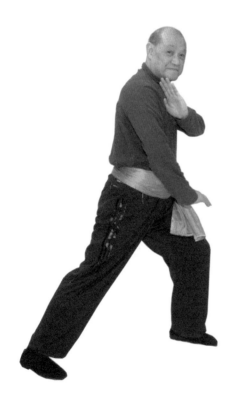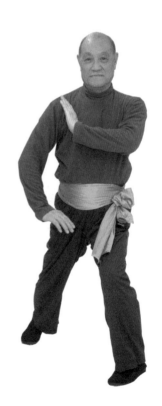

26. 右穿脱手

　　維持左子午馬不動，當對方捉我左腕時，右手從踭底腋下穿出，屬穿破擒拿之法。

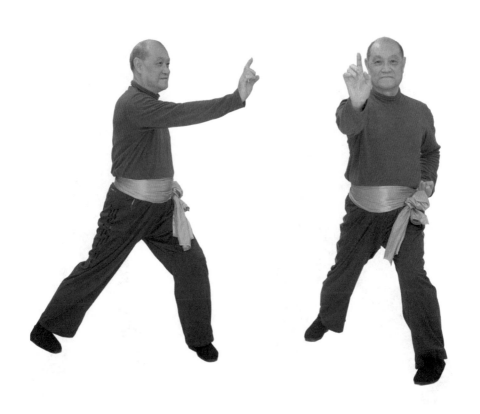

27. 轉馬支手

　　由左子午馬轉為右子午馬，向前面支手，握一指定乾坤勢，緩緩發力前推。

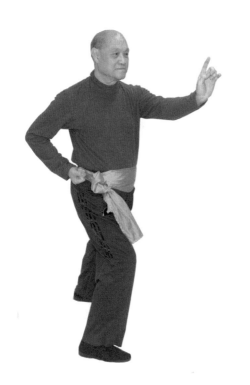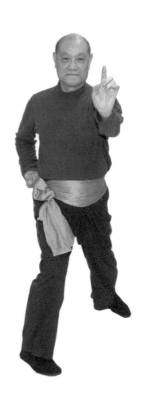

28. 拉步右箭

拉右腳回橫線，成四平大馬。然後轉左子午馬，同時右拳從腰間出。

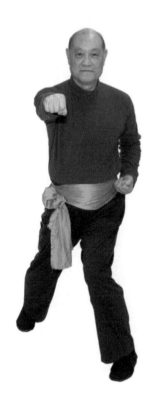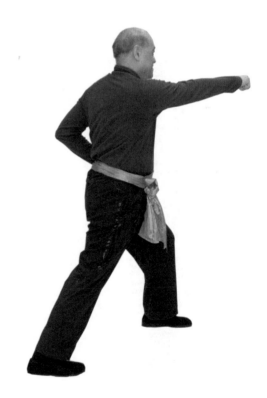

29. 回頭迫踭

　　轉四平馬，右手由箭捶向後橫批，以肘部為攻擊點。右手須與地面保持平衡，踭位不宜過高或過低。

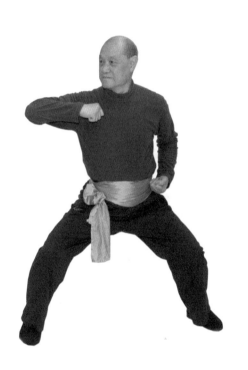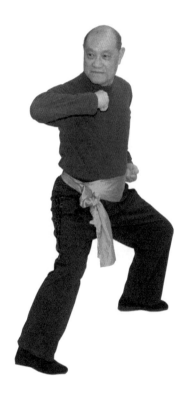

30. 撥首沉掌

　　右手由拳變掌，向右由上至下畫圓，以化解對方上路攻勢。然後
將右掌置於腰間，蓄勢待發。

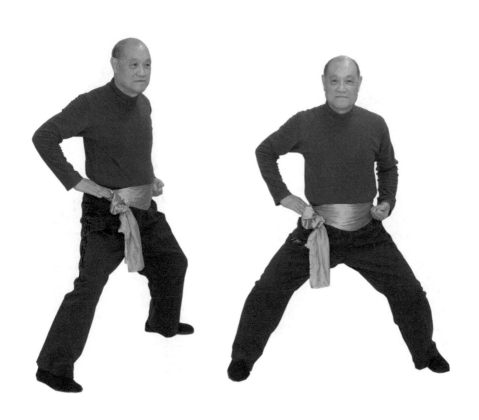

31. 子午右標

轉左子午馬，右掌由腰間向前標出，左拳維持按腰不變。

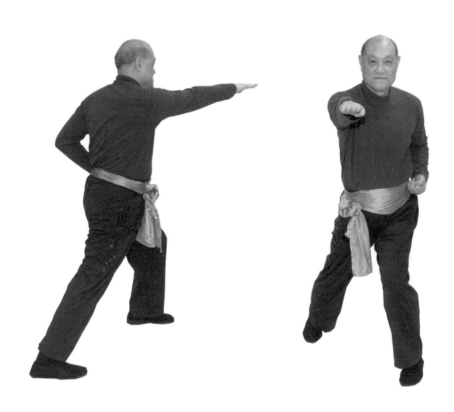

32. 回馬單割

轉四平馬，右掌橫撥成割手。若對方入馬來拳，可以掌搭其橋，同時順勢轉馬割手，以卸開攻擊。

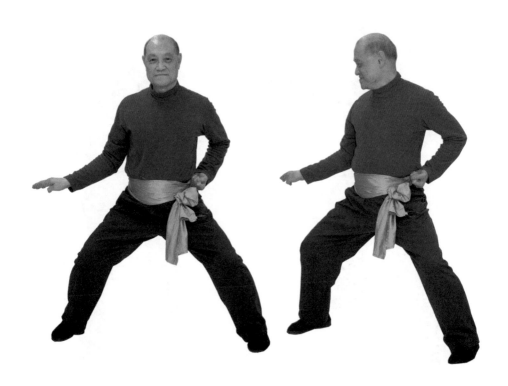

33. 拋踭右逼

轉左子午馬，右手以虎爪向上一拋。逼橋既可貼身防守，亦可進攻，以肘部由下而上取頜顎要害。

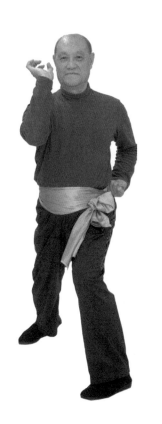
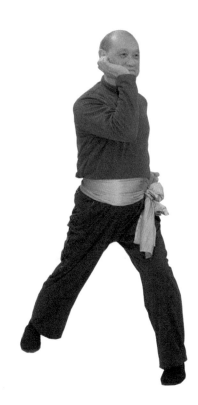

34. 右下一划

右逼橋向下撥，以划開對方腰部攻勢。手握虎爪，旨在伺機擒拿，惟實戰變幻莫測，接觸點多為手腕與前臂。

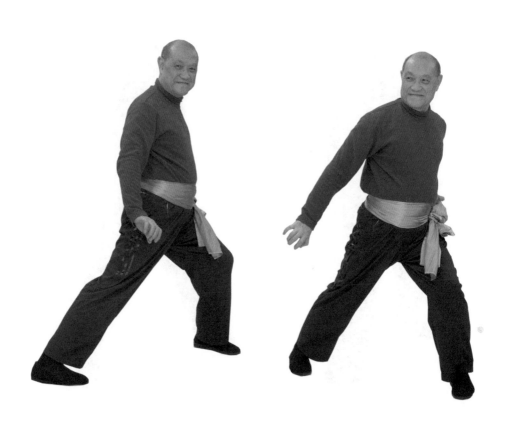

35. 左側身捶

若划手擒得對方，轉右馬左拳還擊。此法着重偏身側打，正身對敵時，若對方取胸口，轉馬即可消躲，同時出拳。

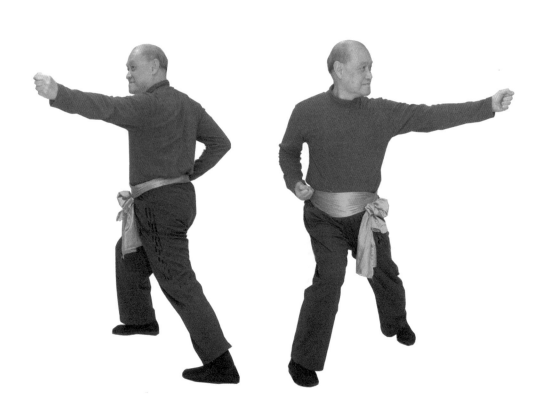

36. 拍步右箭

拍左步上左子午馬，出右箭捶，拳路重回「工」字中間之直筆路徑。

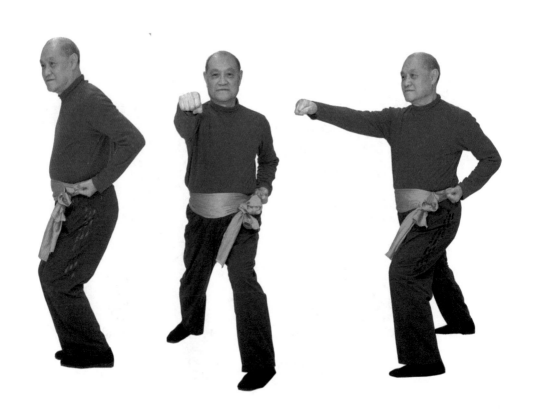

37. 向後掛捶

轉四平馬，右手向後掛捶。掛捶講究由上而下，拳由胸口起，再過眼眉畫圓揮至腰部位置，以拳背作攻擊點。

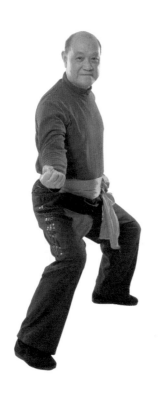
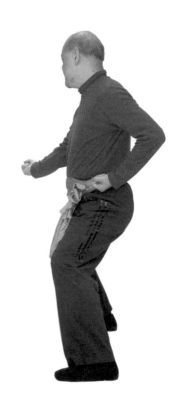

38. 雙衝拳法

　　左腳踩後半步，右腳收窄變右吊步，面向後方之右斜角。雙拳由下而上成雙衝捶，右拳比左拳略高。

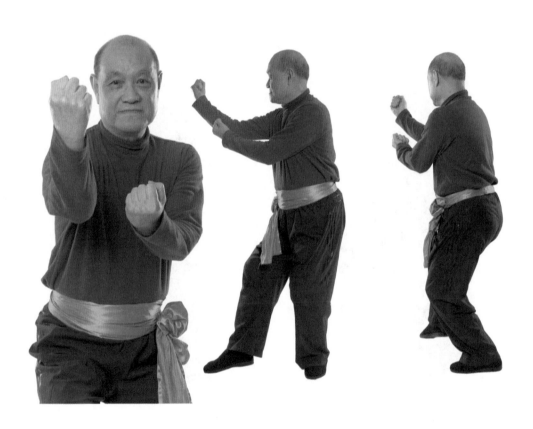

39. 三畫眉手

　　右吊步踏前成右子午馬，雙虎爪畫圓由上而下一划，過渡時雙爪高於眼眉，共畫三次，屬畫眉手變招，右爪比左爪略高。

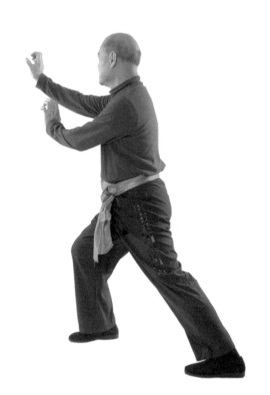
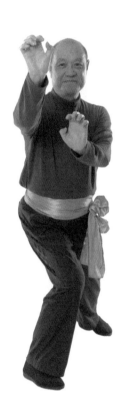

40. 進步一攞

右腳向前進半步，雙虎爪由上而下一攞，屬擒拿技法，拉扯對方。

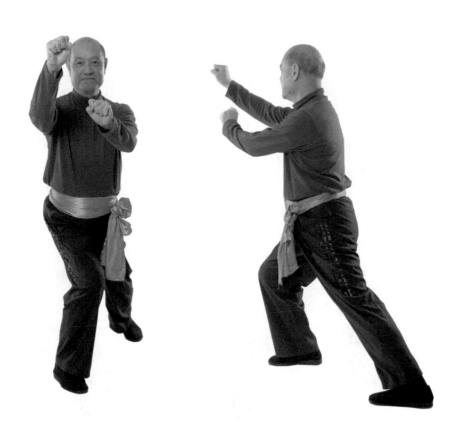

41. 右虎尾捶

右腳回踏在左腳前方，成右麒麟步，雙手握拳由左擺至右，狀若猛虎擺尾。以前臂為接觸面，防對方下路腿法。

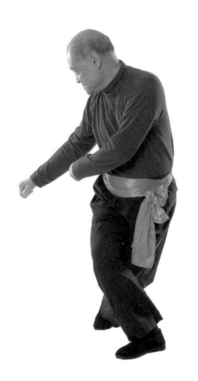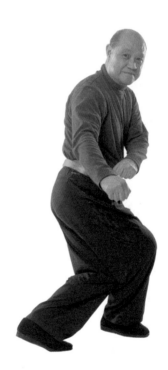

42. 轉身雙衝

　　向左後方斜角扭身，變為左吊步，雙拳由下而上成雙衝捶，左拳比左拳略高，上拳攻頷頸，下拳取雞心。

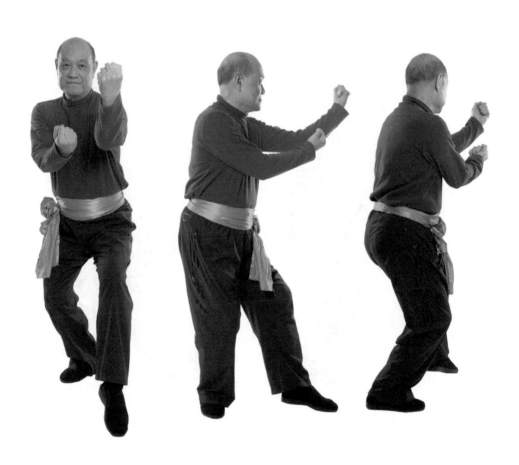

43. 虎爪畫眉

左腳踏前成左子午馬，雙虎爪由右至左划下，左爪高右爪低，畫眉三次，由外門防擋對方上路之攻勢。

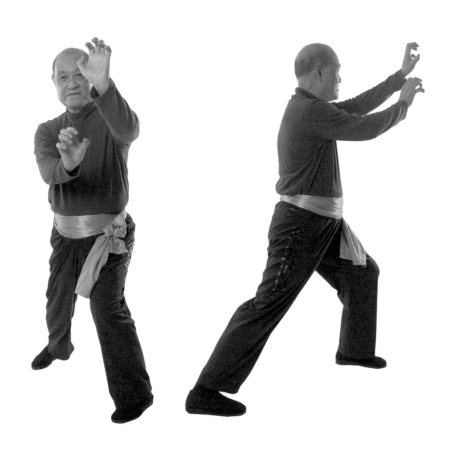

44. 撳手墜橋

承接畫眉手，當虎爪搭擋對方之橋時，左子午馬前踏半步，同時雙手撳下，肘須沉墜，用以拉扯對方失其重心。

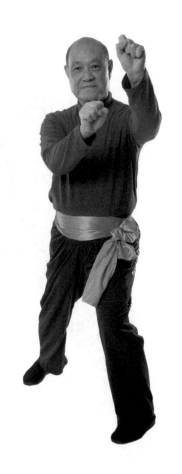

45. 虎尾入馬

右腳踏後回到「工」字之中線，將右膝放在左膝關節之後，即左麒麟步，稱入馬，雙拳由右擺至左方成左虎尾捶。

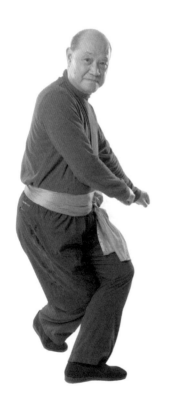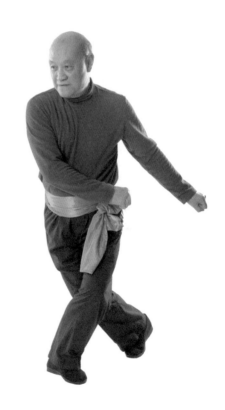

46. 雙膀手法

　　提右腳上中線變四平馬，雙手變掌相對下按，放左方準備。然後轉右子午馬，同時雙掌由左至右一膀。掌與腰同高。

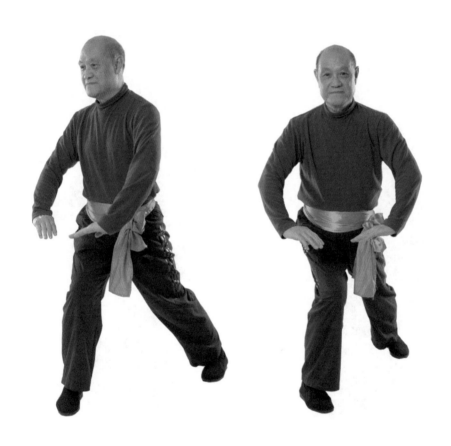

47. 美人照鏡

　　將手掌向上映臉，指尖向天，掌心朝己，狀若照鏡。次序乃先左後右，用以擋開敵人正面連環攻擊。

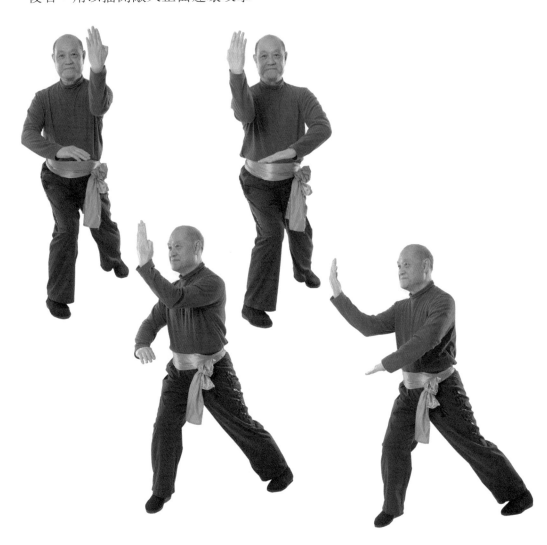

48. 千斤一墜

　　全稱千斤一墜鐵門閂，左腳後退半步，右腳由右子午拖回變右吊步，右拳拍墜，腕落至左掌內。

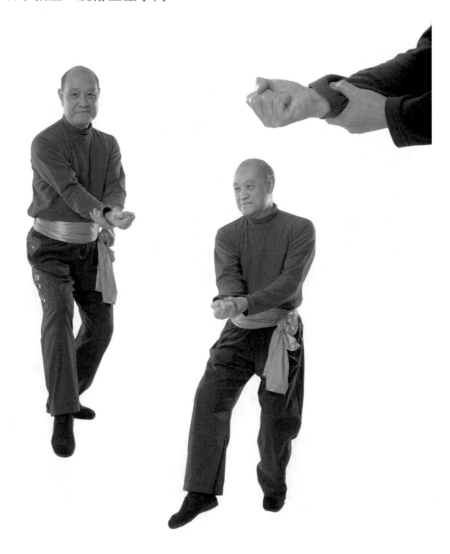

49. 千字撇掌

右吊步前踏，左腳拖前補位，變四平馬，同時右掌橫撇，即千字掌法，左掌橫放腋下作護手。

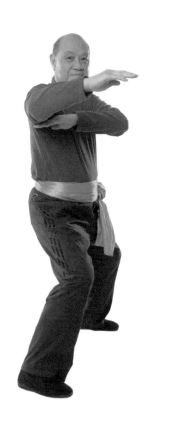
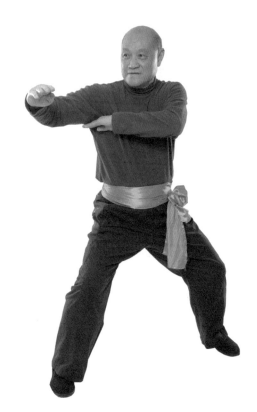

50. 左提橋手

　　即十二支橋之提橋。左腳後退半步，右腳拉回變右吊步，雙掌握拳，順馬由右拉至左。

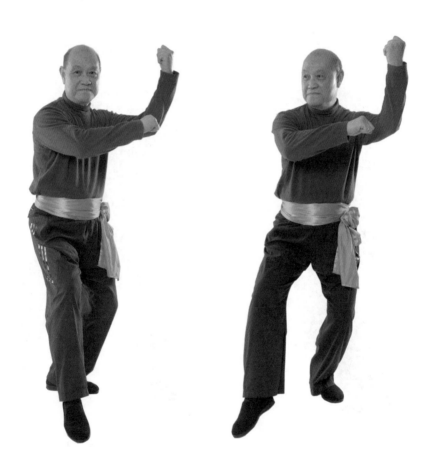

51. 雙手掛捶

右腳前踏，左腳拖前補位變右子午馬，雙拳由提橋從左至右畫圈過頭而下，即雙掛捶，拳背與腰間水平。

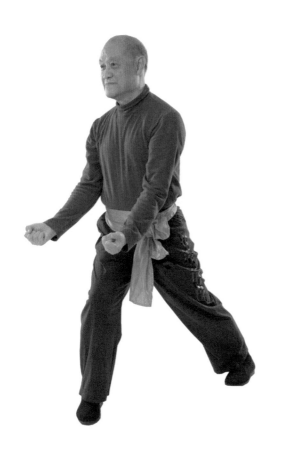
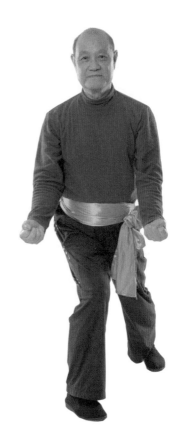

52. 抽後一兜

左腳拉後，右腳回補成右吊步，雙拳抽後變掌。然後右腳踏前變
回右子午馬，雙掌由下而上一兜。

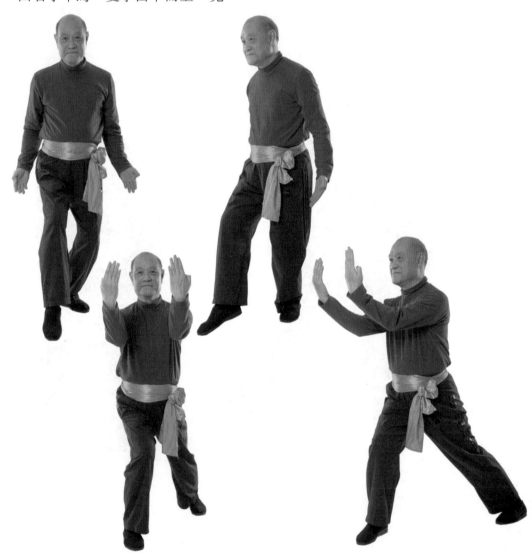

53. 四平割手

先以鉸剪手過渡，步法由右子午馬轉四平馬，同時雙手橫撥使出左右割手。

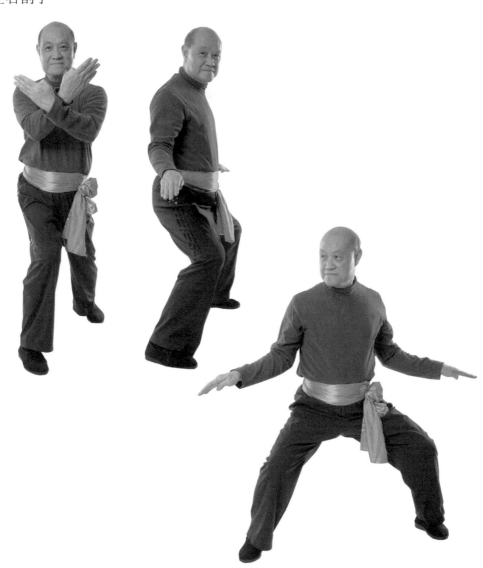

54. 猛虎推山

左腳拉後，右腳補位變右吊步，雙手握虎爪向左畫圓，又名運橋，然後收至腋下，上右子午馬向前雙推爪。

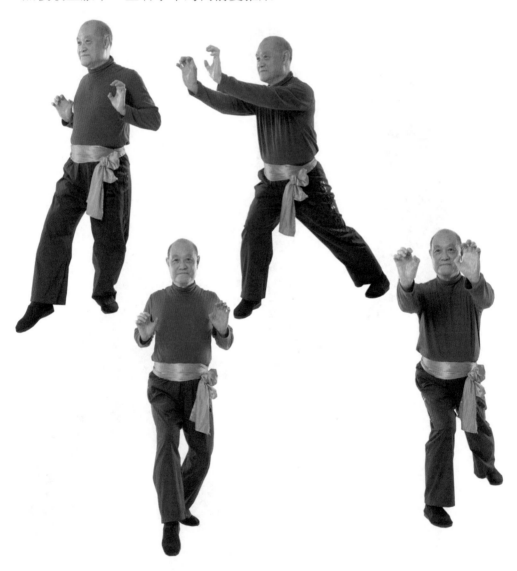

55. 子午割手

維持右子午馬不變，以鉸剪手過渡，然後左右同時割手。

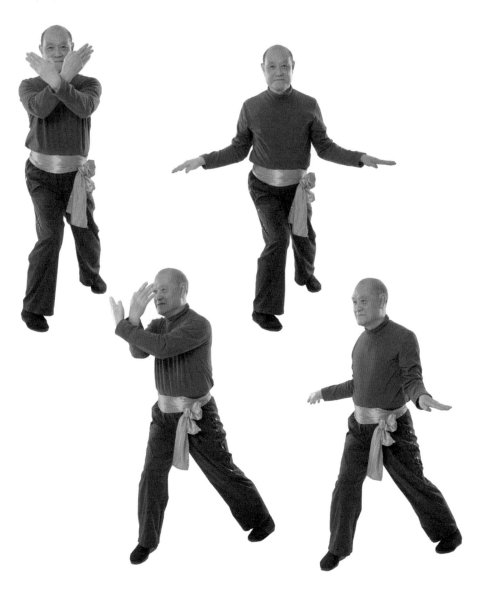

56. 向前攊手

維持右子午馬不變，雙掌向前由外至內一攊，與肩同高，用以擒拿對方橋手。

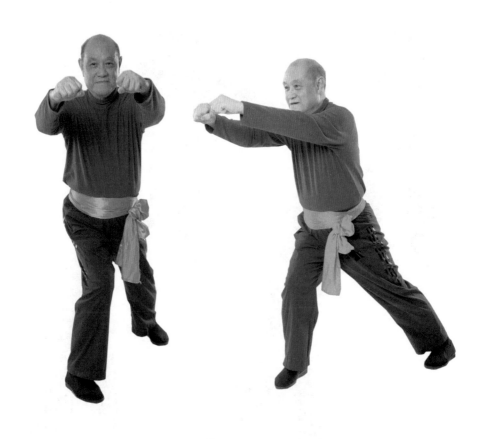

57. 拉馬再提

　　承接擸手，左腳後退半步，右腳拉回變右吊步，雙手擸扯橋手到己方，即提橋。左手高於頭，右手置於胸之前。

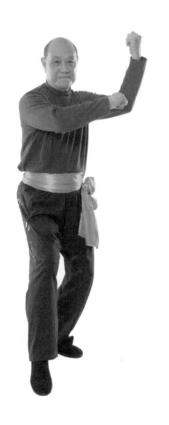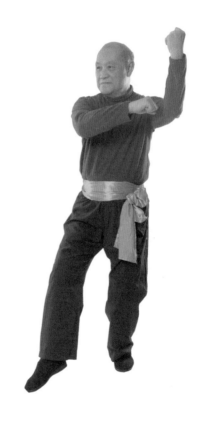

58. 左牛角捶

　　右腳踏前變四平馬準備，然後轉右子午馬，左拳同時由左至右、下而上打太陽穴，橋手沉曲，形如牛角。

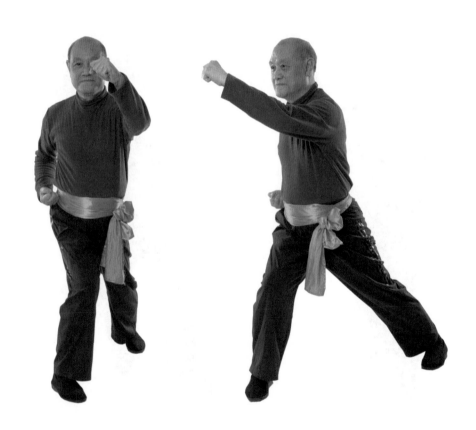

59. 轉馬通天

　　由右子午馬轉四平馬，右拳由下直線抽上，攻擊目標約為上招牛角捶之位置，通天捶專攻對方頷位，出其不意。

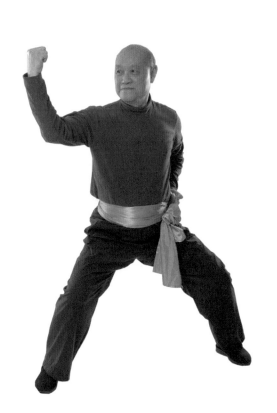
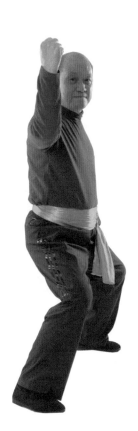

60. 四逼橋手

又稱拋錚。過渡時先斜踏四平馬，右手下划，轉右子午馬同時出左逼橋，一扣一逼，擒腕封錚。左右手各重複兩次。

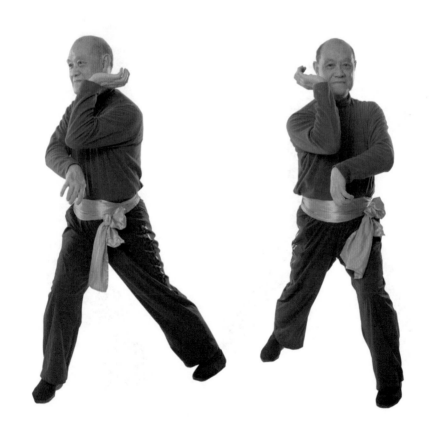

61. 收踭轉身

承左子午馬逼橋，雙拳收胸，向前畫圈出雙掛搥後回腰，以脫攔手。左腳橫踩變左麒麟步，拍右步轉身二龍藏蹤。

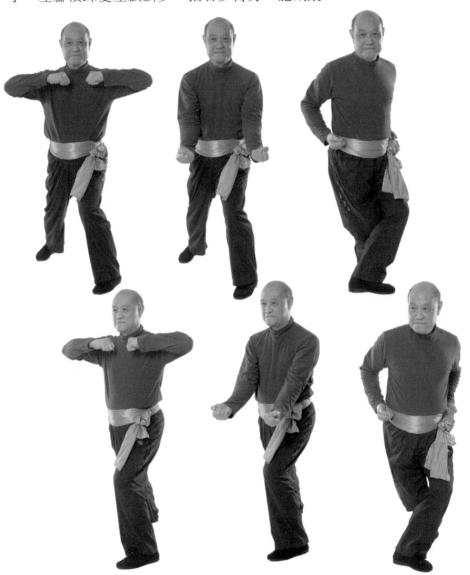

62. 開四平馬

轉身向後，左右腳先後向外畫半圓開四平馬。此與招式三相若，惟開馬方式不同，取「工」字之上橫筆。

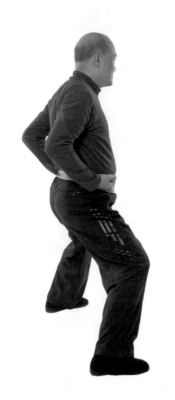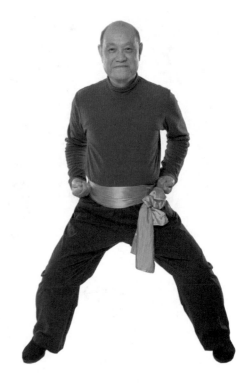

63. 雙掌下切

抽起雙拳到胸腋位置，然後變向下雙切掌。實戰時切掌可單可雙，專防中下路之攻勢。

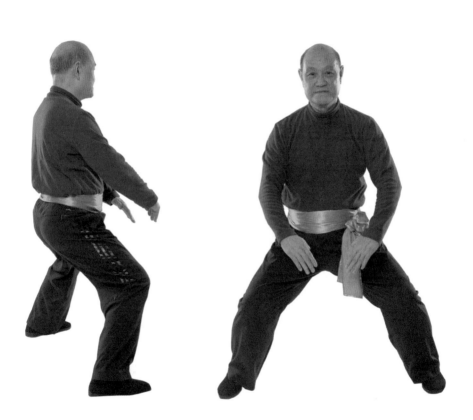

64. 鉸剪手法

雙掌掌心朝己，交叉放在頸前，左掌外右掌內。若對方中門進拳，即以鉸剪手格擋，以雙手夾鎖來橋。

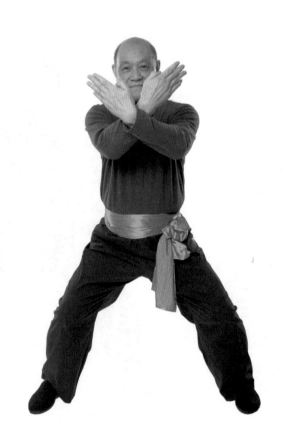

65. 四平映手

　　雙掌由鉸剪手向左右分開，即左右同時照鏡手，實戰時可以此招由身體中線破雙橋並發之攻擊，例如猛虎推山等。

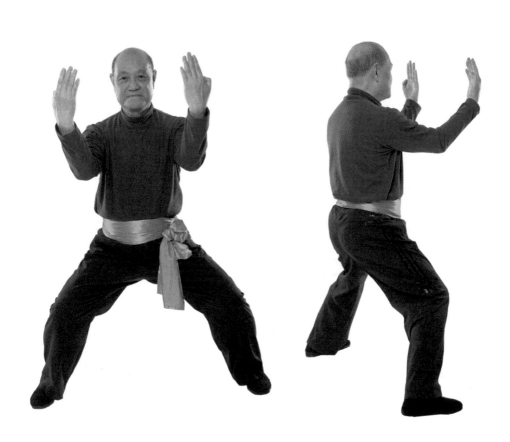

66. 沉掌護腰

雙掌反手收至腰間，手指向地，掌心向外，注意肘位須束後，內夾背肌。

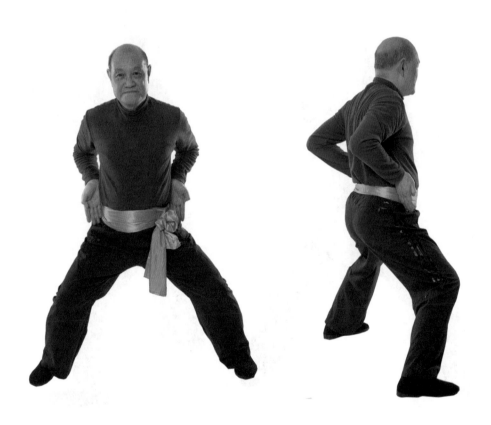

67. 三度支橋

雙掌保持束後，提起至腋下，握一指定乾坤推出，拋踭回腋共三展。回腋時以鼻氣納丹田，推展則以口吐氣。

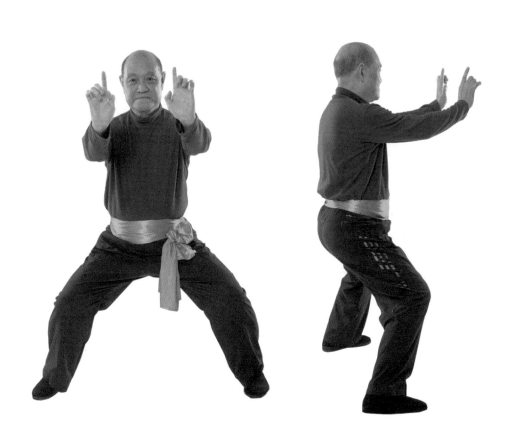

68. 一拍一標

雙手由一指定乾坤變掌，拍沉至腰間，然後向前雙直橋標手，共一拍一標。

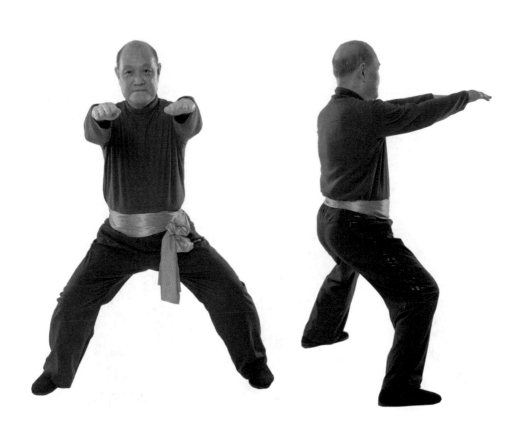

69. 割擸抽分

　　鉸剪手即「割」，「擸」拳至小腹前成制橋，然後「抽」起雙拳，以「分」金拳作結，四式可一氣呵成。

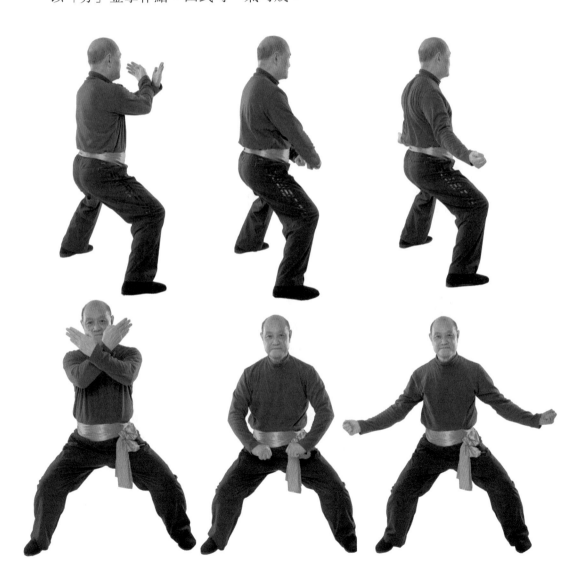

70. 蝴蝶左掌

　　右腳拉右半步，左腳回補成左吊馬，同時雙拳變掌，過頭畫圈抱至左腰間，右上左下。最後左腳踏前變左子午馬推掌。

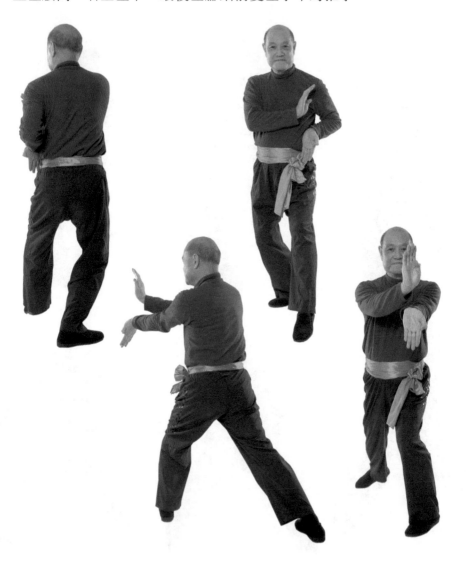

71. 左照鏡手

左掌收至背後準備，然後由右至左一映，同時左子午馬變四平馬，右手則按下護腰。

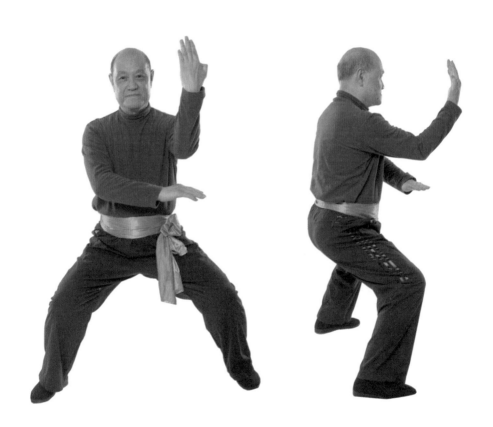

72. 左伏虎手

　　雙掌握虎爪，左爪從內向下按，右爪向斜前方一推，馬步同時由四平馬轉左弓右箭步，身軀微傾，如猛虎伏地。

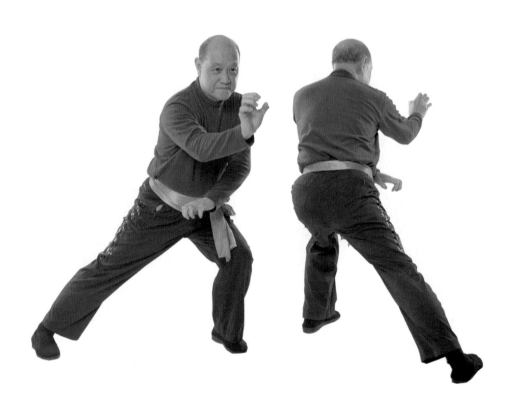

73. 抱排右蝶

　　此起與前數式左右對稱。左腳拉左半步，右腳回補成右吊馬，然後過頭畫圈抱手，上右腳變右子午馬推蝴蝶掌，又稱抱排手。

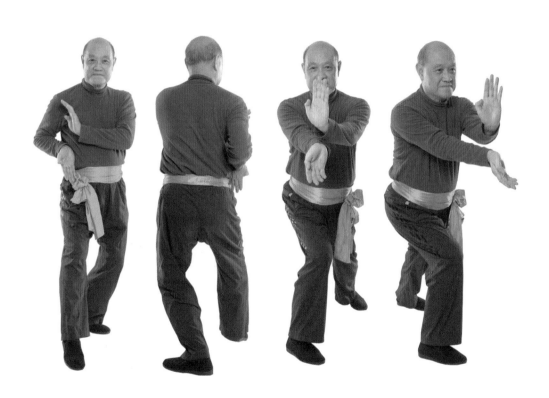

74. 四平照鏡

右掌收至背後準備，然後變四平馬，右掌由左至右過臉一映，左掌護腰。

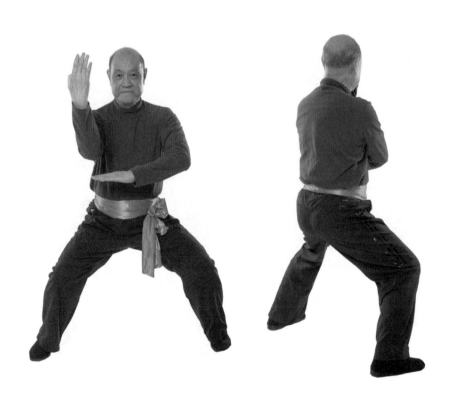

75. 伏虎右手

　　雙掌握虎爪，由四平馬轉右弓左箭步，右爪留橋，左爪向斜前一推。伏虎手可鋪身，即身軀前傾，如猛虎伏地勢。

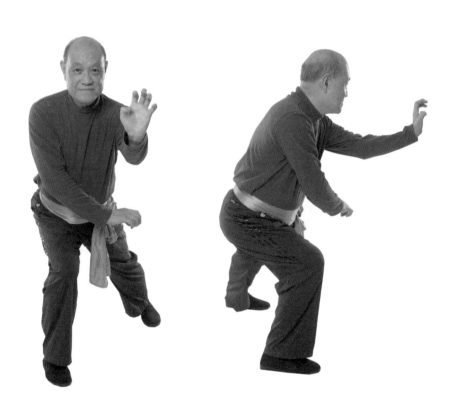

76. 擦步入馬

左腳由左至右鏟掃上「工」字之中線，右膝微曲，同時雙掌由右至左一扣，與左掃腳之攻擊軌跡方位相對，屬摳彈摔腿技法。

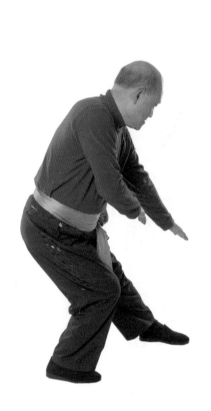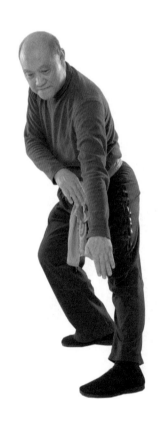

77. 麒麟畫眉

右腳踏在左膝前變右麒麟步，雙手握虎爪向後畫眉手，左爪護腋，可邊走且擋後方來襲之拳。

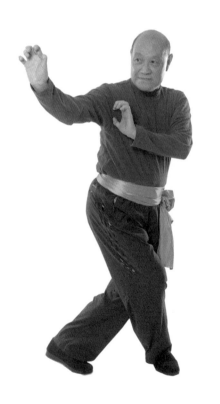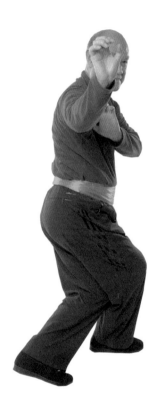

78. 老樹盤根

　　左腳鑱步上前，右弓左箭，類近北派之撲步，同時雙爪握拳由右至左直鑱。拳頭左前右後，取對方之腳。

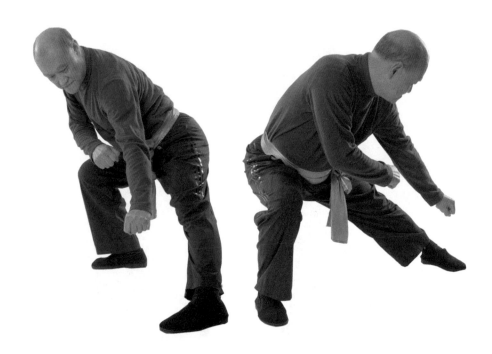

79. 跳步拉弓

　　提右腳及雙拳，踩步後由左至右一百八十度轉身跳躍，落地成四平馬。同時右臂平展擺拳，左拳護胸，形如拉弓。

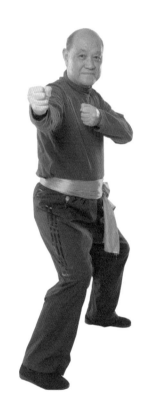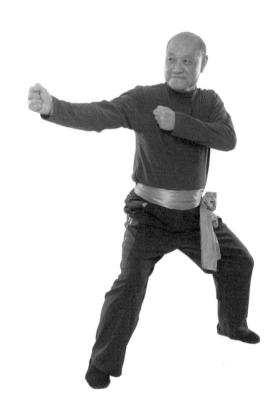

80. 子午雙膀

雙手變掌相對下按,在右方準備,與腰同高。然後轉左子午馬,同時雙掌由右至左一膀。

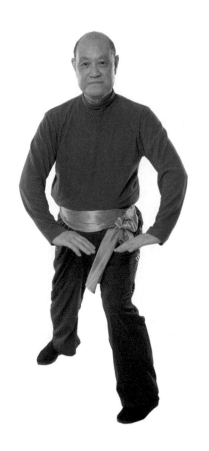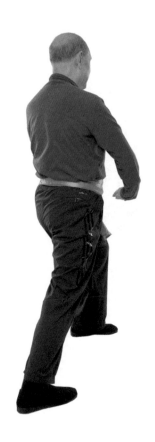

81. 右左照鏡

即美人照鏡手。次序乃先右後左，擋撥時須指尖過眉，與頭同高，一手映時另一手需向下按掌護腰。

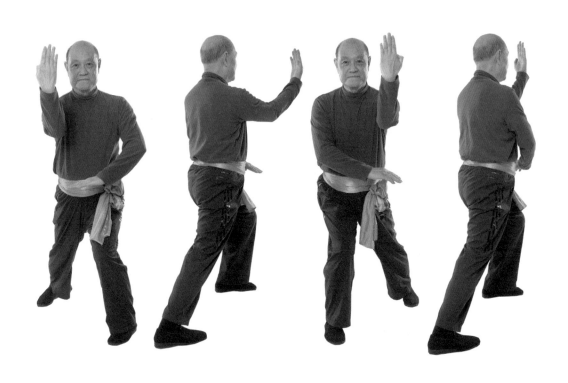

82. 鐵門閂拳

全稱千斤一墜鐵門閂，右腳拉後，左腳回補成左吊步，左拳向下鞭，腕落右掌。實戰時掌拍對方來腳，拳落脛骨。

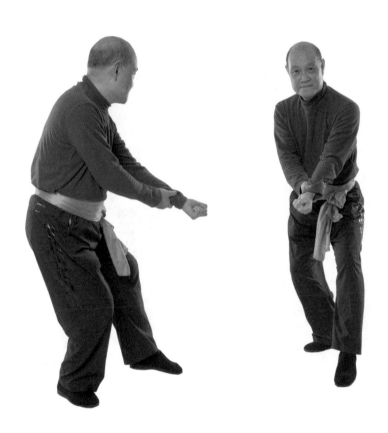

83. 四平千字

　　左吊步前踏，右腳拖前補位成四平馬，同時左掌橫撇，以掌外沿為攻擊點，右掌護腋。

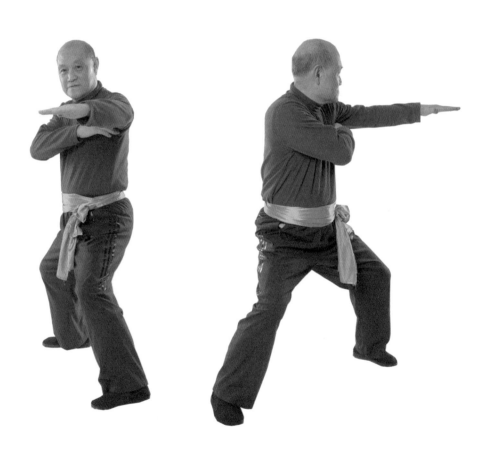

84 吊步提橋

　　右腳後退半步，左腳回補變左吊步，雙拳由右拉至左，即提橋。

提橋須過頭，可防擋牛角捶、勾拳等攻擊。

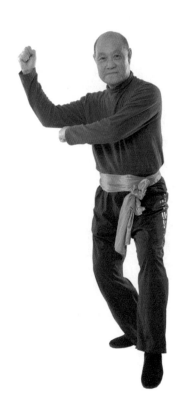 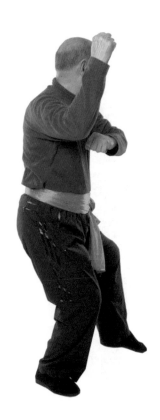

85. 子午雙掛

　　左腳前踏，右腳補前成左子午馬，雙拳由提橋過頭掛下，以拳背為攻擊點，專取對方雙肩、胸膛等。

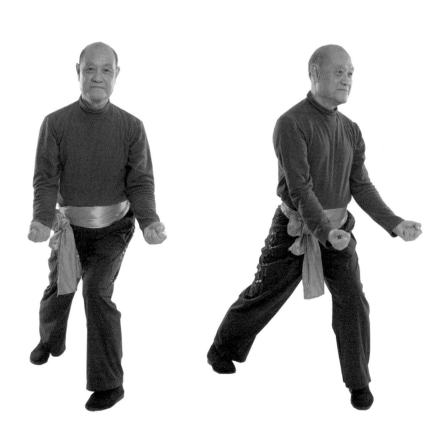

86. 拉後雙兜

　　右腳拉後，左腳回補變左吊步，雙拳抽後變掌。然後左腳踏前成左子午馬，雙掌由下兜上，腕與肩膀成水平。

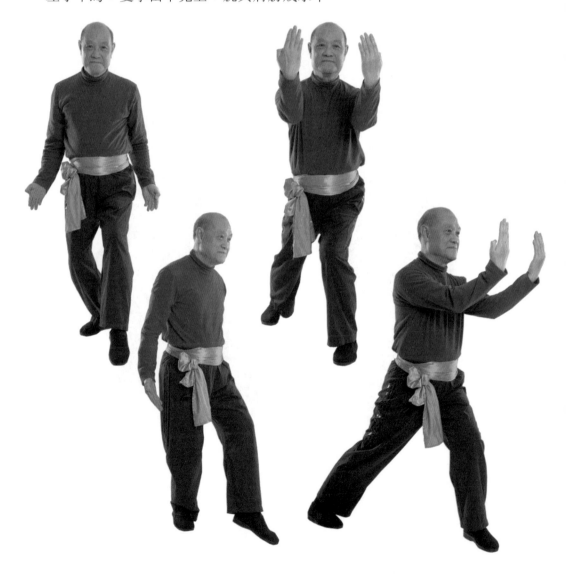

87. 鉸剪割手

雙兜變鉸剪手，步法由左子午馬轉四平馬，同時雙手由鉸剪手向左右橫割。

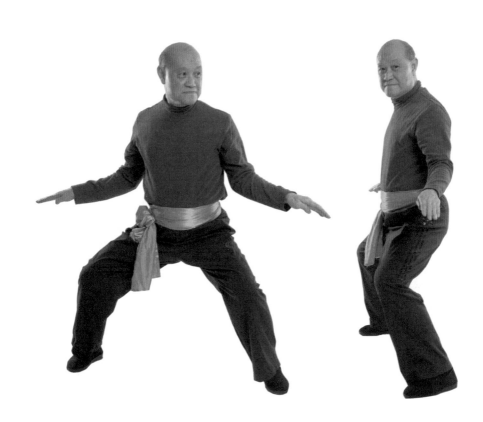

88. 進步推山

　　右腳拉後，左腳回補成左吊步，雙手握虎爪，然後左腳進步變左子午馬，雙爪向前猛虎推山。注意須沉踭對膊。

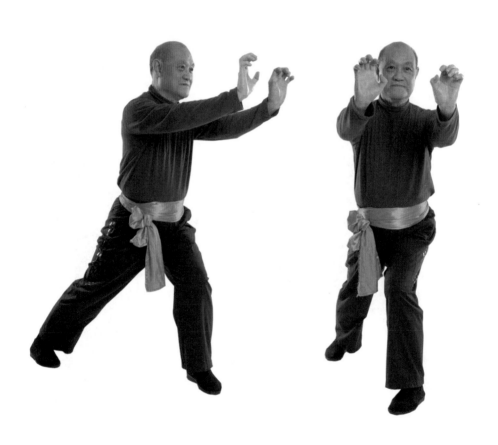

89. 子午再割

維持左子午馬，先以鉸剪手過渡，然後左右割手。

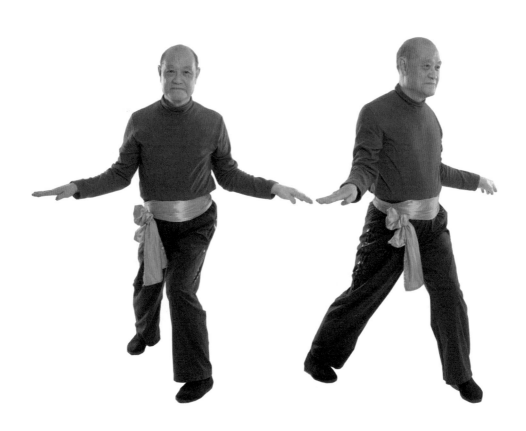

90. 鋪身擸手

維持左子午馬不變，雙掌向前一擸，身軀可微微前傾。

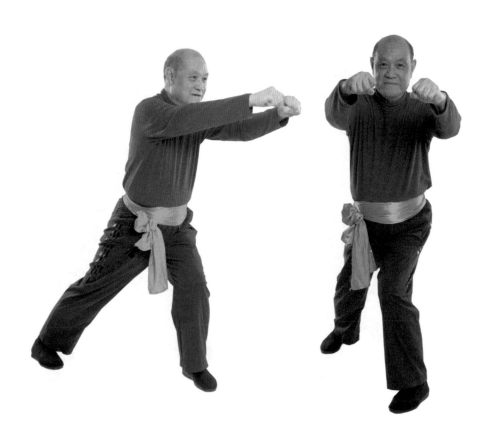

91. 再提橋手

右腳後退半步，左腳回補變左吊步，雙手由左攔向右成提橋。右拳高於頭，左拳護睜。

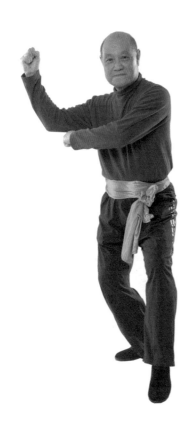
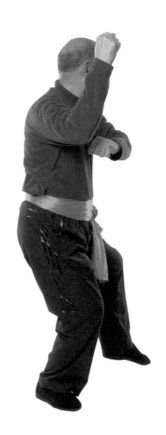

92. 右牛角拳

左腳踏前，由吊步變四平馬準備，然後轉左子午馬，同時右拳由下而上打出牛角捶。

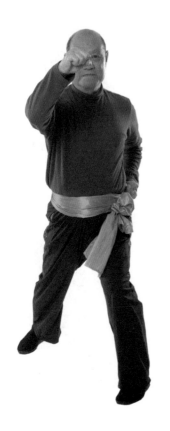
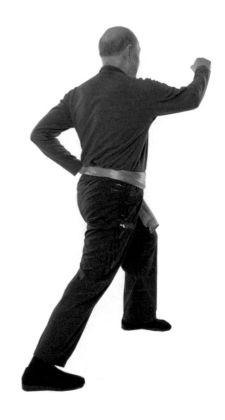

93. 左通天拳

由右子午馬轉四平馬，左拳由下直線抽上，勢如通天。

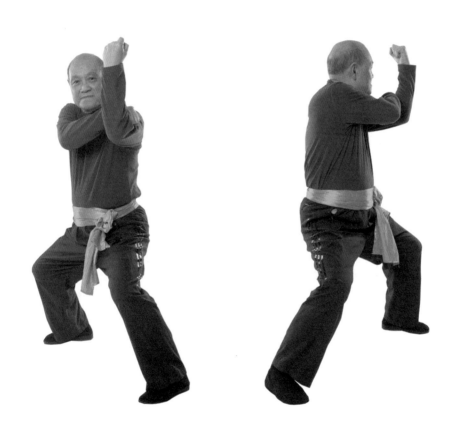

94. 鞭揰穿手

維持四平馬，左手握拳向後一鞭護腰，然後拉回右方，由右踭底握一指定乾坤式向左穿出，又名寶鴨穿蓮。

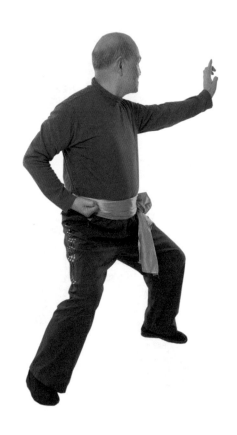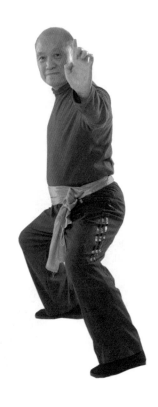

95. 轉馬箭捶

左手握拳回腰，轉左子午馬，同時右拳從腰間打出。

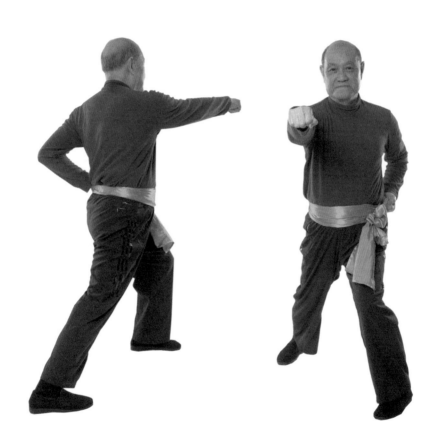

96. 四平後迫

由左子午馬轉四平馬，右手由箭捶轉為向後橫批，以踭為攻擊點。

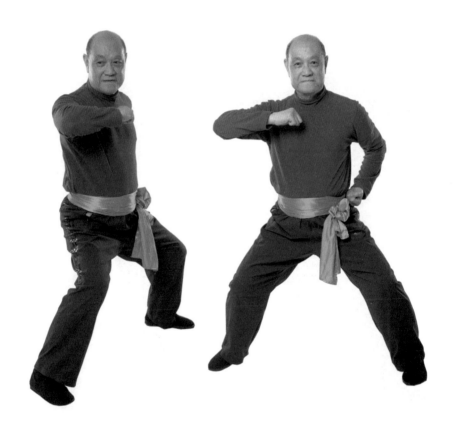

97. 入馬左鞭

　　將右腳踩入左膝後，變左麒麟步，左手握拳抽上，向後鞭捶，右拳保持橫批睜之勢。

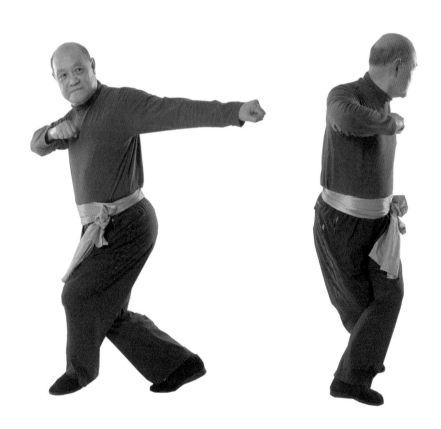

98. 陰陽拳法

　　左拳由鞭捶勢抽起，橫放至胸前，向右扭馬轉身成右子午馬。左拳心向天，右拳心向地，一陰一陽，屬扭鎖技法。

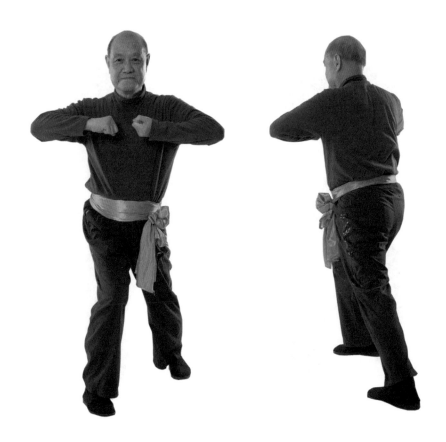

99. 四平分金

右腳踏回中線變四平馬，雙拳由胸前向外畫圓掛捶，拳須過頭而下，由頭處墜至腰下，可斷石分金，謂分金捶。

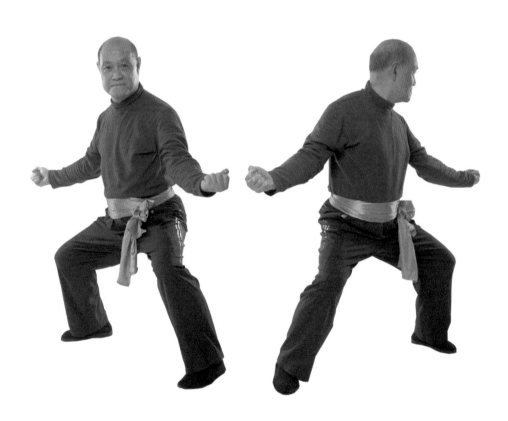

100. 上馬一鞭

右腳上步成四平馬，右拳由上向下一鞭捶，左拳變掌接右拳拳腕，即千斤一墜鐵門閂之法。

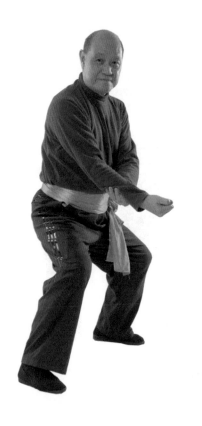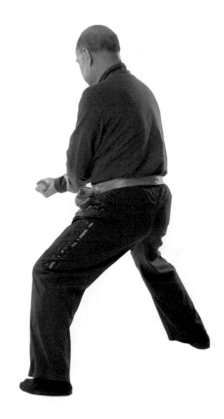

101. 抱手蝴蝶

　　左腳拉後半步，右腳回補，由四平馬變右吊步。雙拳成蝴蝶掌，由左至右過頭畫圓至右腰，然後右腳踏前變右子午馬推掌。

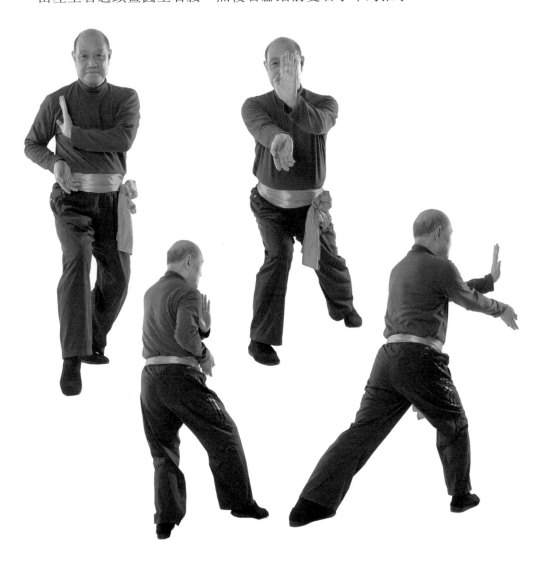

102. 後左橫鞭

右子午馬轉四平馬，左手握拳由右向左橫鞭捶，若單手拉弓之勢，接觸面約在拳背至前臂指伸肌一帶。

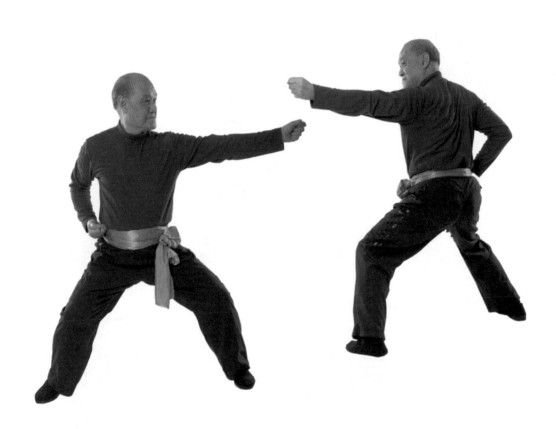

103. 子午箭捶

左手握拳回腰，拉左步變左子午馬，同時右拳從腰間打出。

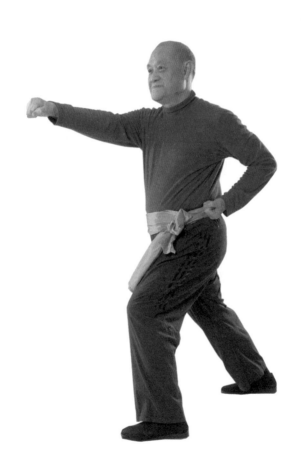

104. 左蝴蝶掌

　　由左子午馬轉四平馬，左手變掌橫撥攔腰，雙掌成蝶，走左右麒麟步。先走左步，蝶掌攔右腰，右掌在上，右步反之，最後左腳斜上變左子午馬推掌。

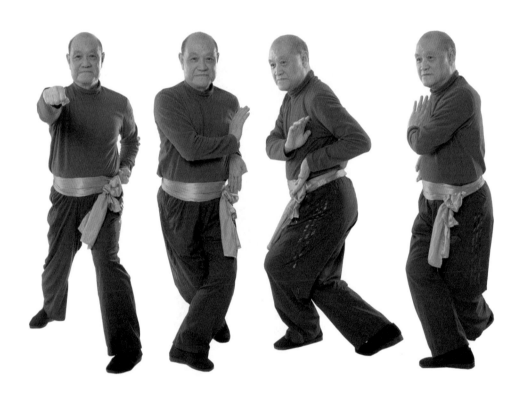

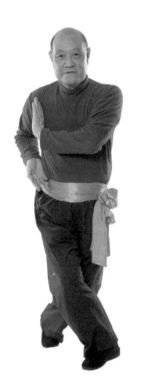
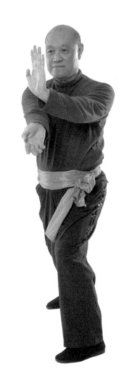
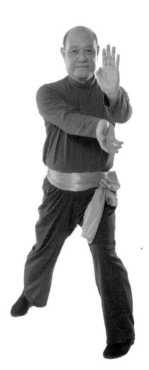

105. 右蝴蝶掌

　　右腳上左膝前變右麒麟步，雙掌成蝶攔右腰，走先右後左麒麟步，雙掌左右轉換時須轉過眉，最後右腳斜上變右子午馬推掌。

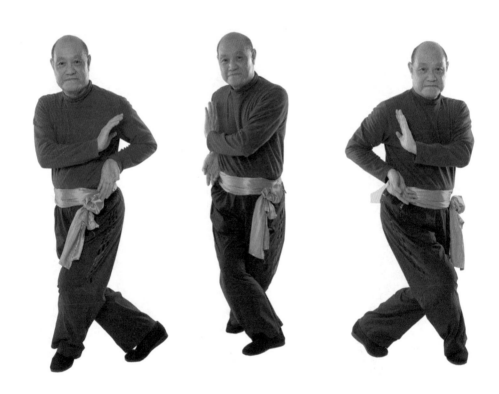

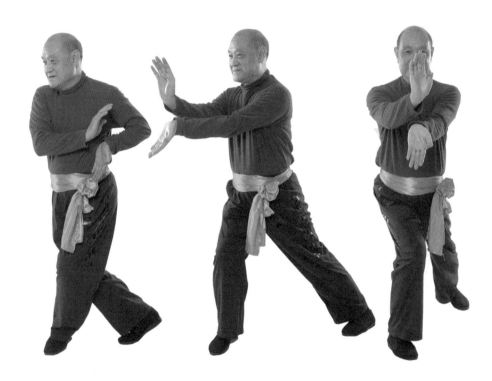

106. 一擋一打

左腳斜上四平馬，左拳由右至左抽開，然後轉左子午馬，同時右拳從腰間打出。

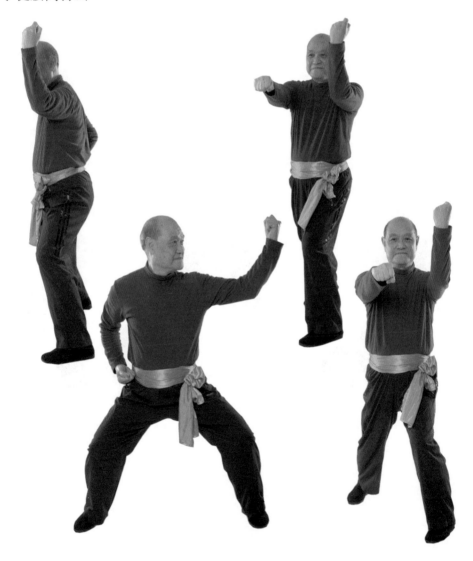

107. 抽拳左箭

右腳斜上四平馬，右拳由左至右抽開，然後轉右子午馬，同時左拳從腰間打出。此乃先擋後打之法，實戰時可抽打並行，攻守同時。

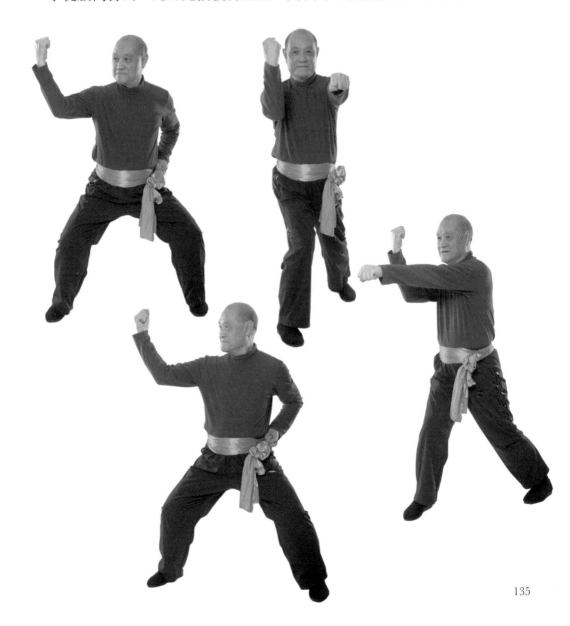

108. 一攻一打

左腳斜上四平馬，左掌由右至左向上攻出，然後轉左子午馬，同時右拳從腰間打出。

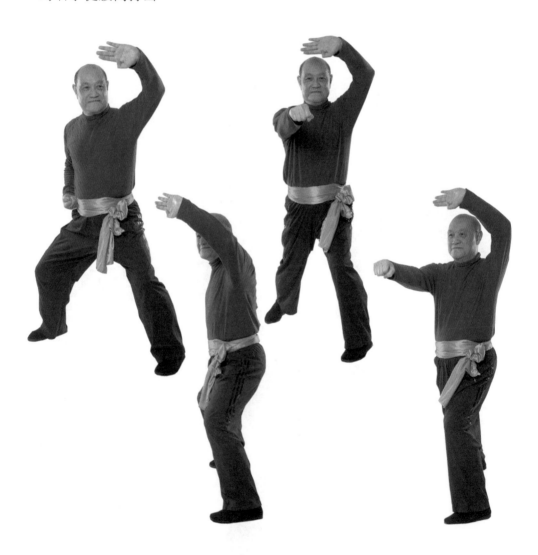

109. 攻掌箭捶

右腳斜上四平馬，右掌由右至左向上攻出，然後轉右子午馬，同時左拳從腰間打出。此亦一擋一打之法。

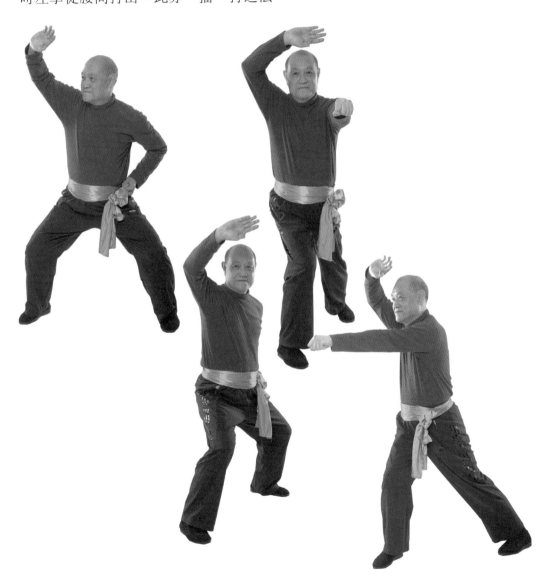

110. 再墜千斤

即千斤一墜鐵門閂。左腳拉後，右腳回補成右吊步，右拳下墜，左掌接拳腕，以應對下路正踢攻勢為主。

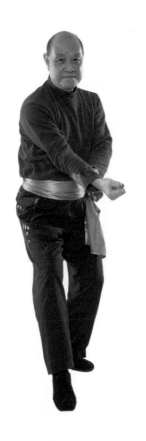 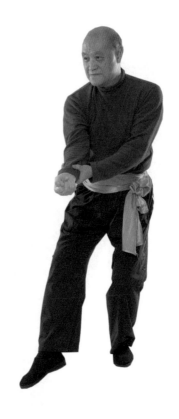

111. 子午雙衝

　　右腳踏前，左腳拖前補位，由右吊步變右子午馬，雙拳由左下衝向上，右拳較高，左拳在下。

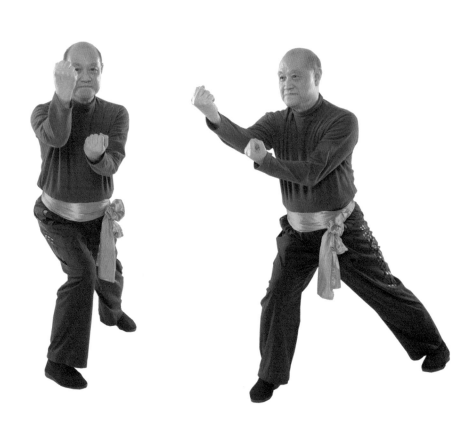

112. 千字歸後

　　由右子午馬轉四平馬回頭，同時左拳變掌，從右橋腋底向左橫撇掌。注意睜位平放，微微彎曲。

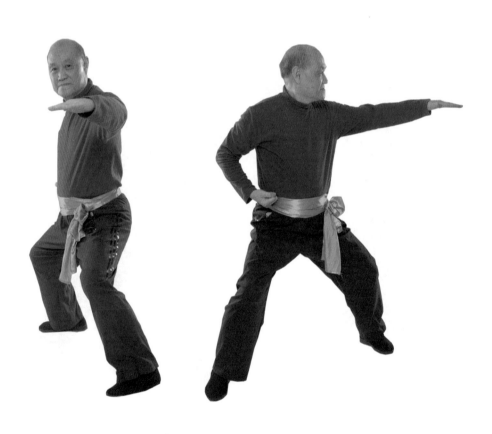

113. 轉馬右箭

左手握拳回腰，拉左步轉左子午馬，同時右拳從腰間打出。

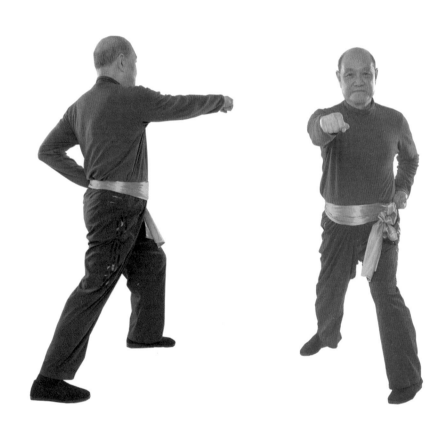

114. 回後一掛

由左子午馬轉四平馬，回首觀後，右拳向後方畫圓一掛。

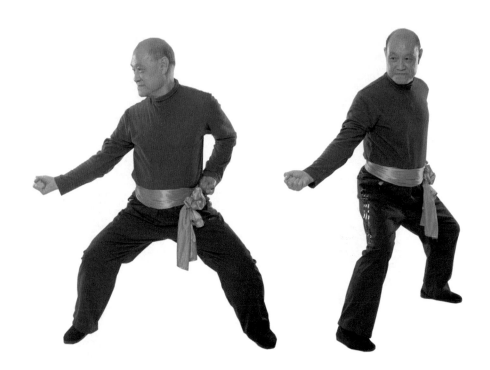

115. 上馬拍踭

右腳上中線成四平馬，右拳順馬橫批，肘位拍落在左掌掌心處。

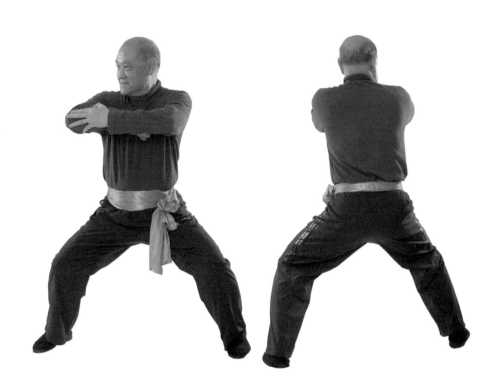

116. 留橋手法

左掌置腋前護胸，右拳變掌從內向下按，即十二橋手中之留橋定式，用以按留對方來橋。

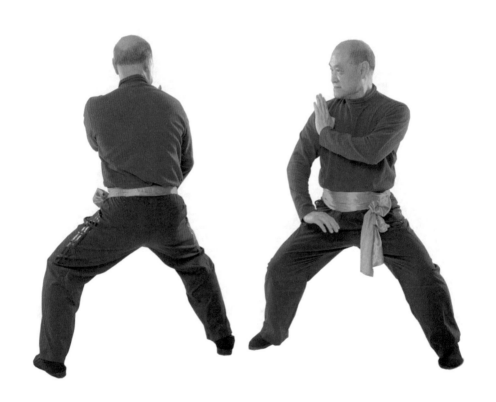

117. 四平穿掛

繼續維持四平馬，右掌握拳，由下穿過左手向外掛捶，左掌須護在腋下。

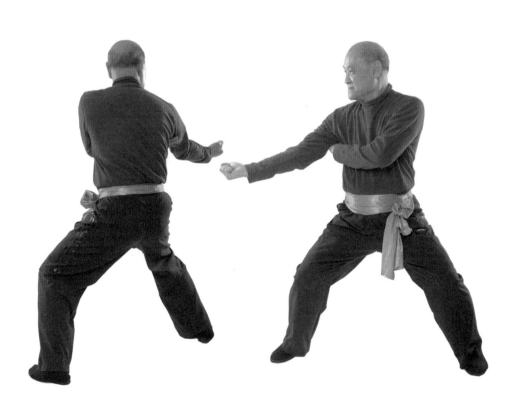

118. 寶鴨穿蓮

即穿手。左腳上中線踏四平馬，左手握一指定乾坤從右腋底穿出。左手穿出時右手握拳放腰。

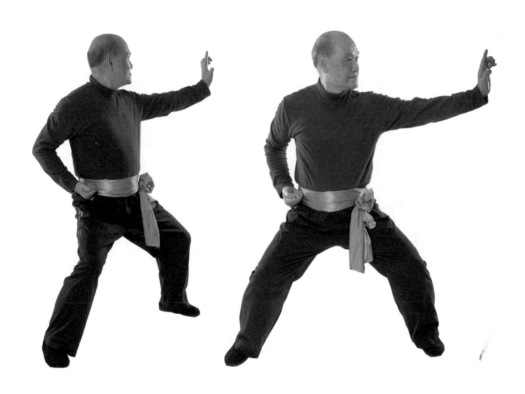

119. 進步得掌

「得」為粵字動詞，「進身阻位」之意。手掌橫放，取人肋位。

左腳先前踏半步，轉左子午馬右得掌，左手變掌橫放護踭。

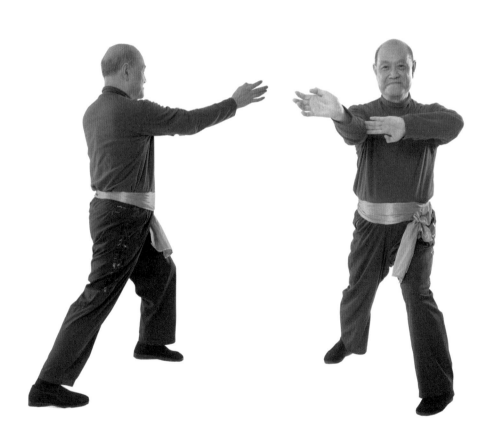

120. 上下划手

　　左腳回步橫踩在右膝前，變左麒麟步，雙掌握虎爪，同時向上下
划開。

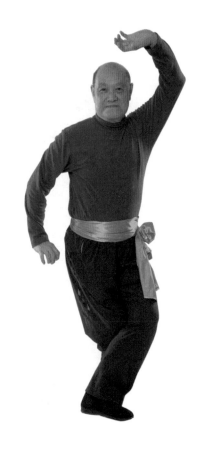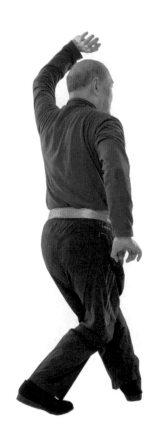

121. 銀雞腳法

亦有作「倀雞」，粵語形容詞，具潑辣意。提起右腳向前撐，以腳板為攻擊面，注意洪拳腿法中，提膝多不過胸。

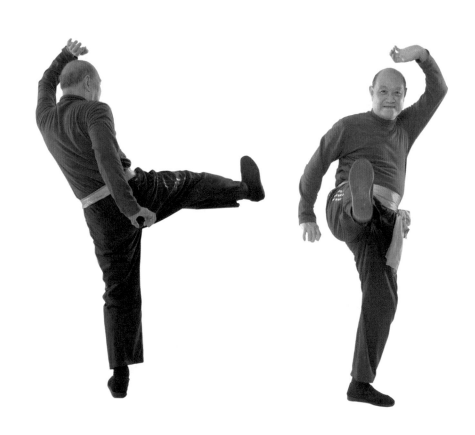

122. 轉馬二字

　　右銀雞腳踢出後，踩左膝前成右麒麟步，轉左扭腰變四平馬。雙手舉食、中二指，名二字手，右指置頭上，左指反手擺出。

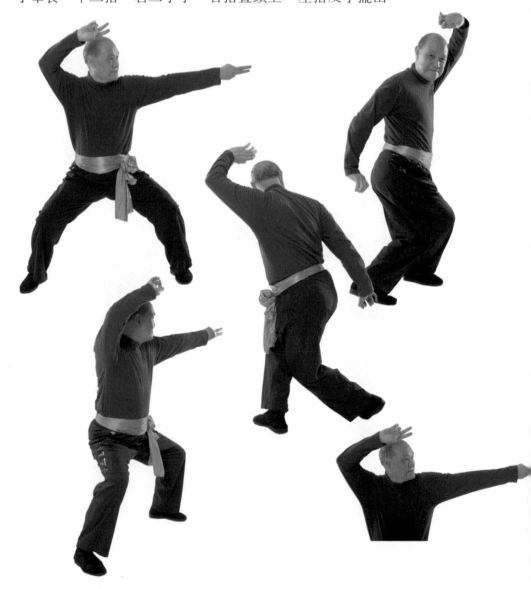

123. 二龍爭珠

右腳後拉，左腳回補變左吊步，同時右指過頭後右一撥，左橋下按對方來橋，然後轉左子午馬以右指斜出插眼。

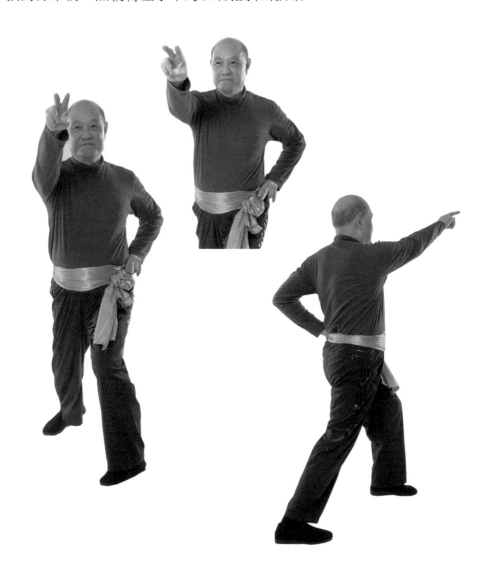

124. 後虎尾捶

右腳踩至左膝前，成右麒麟步，雙手握拳從左至右方向一擺，即右虎尾捶。隨即向後雙腳離地轉身跳躍。

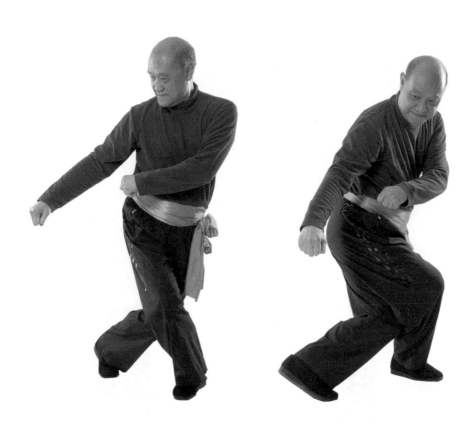

125. 水浪拋捶

　　雙腳同時跳起轉後，以腳掌拍臀為高度標準，然後四平馬落地向後。左拳下掛，同時轉左子午馬，右拳由下拋向上，形如水浪。

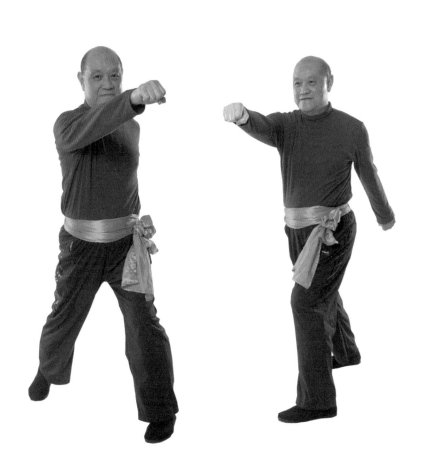

126. 右千字掌

右腳斜上四平馬，右手變掌，由左向右橫撇，手背及踭之高度與肩膊成水平，左拳按腰。

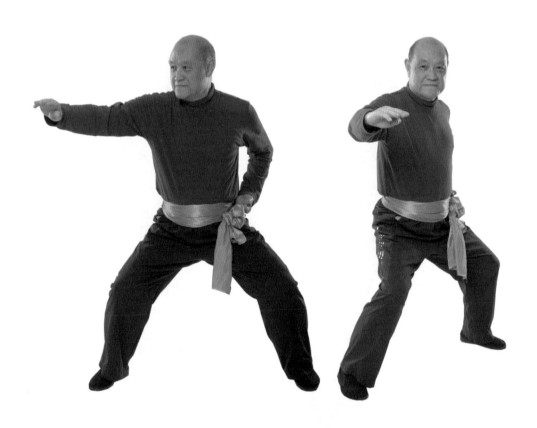

127. 子午得掌

　　右腳拉前半步，左腳拖前，成右子午馬，左手變掌從腰間得出，
同時右掌由千字掌回到左踭處橫放，以作護手。

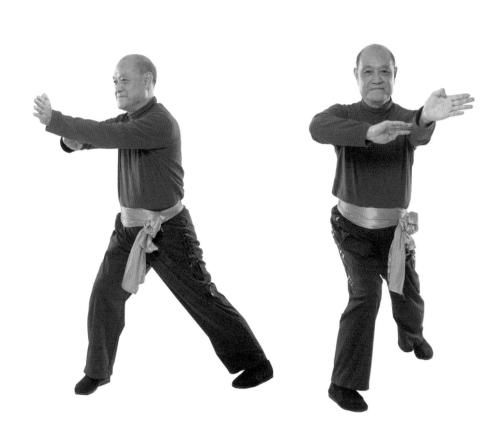

128. 斜上左千

即千字掌法。左腳斜上四平馬，左掌由右至左橫撇，此法以攻擊
肋骨為主。

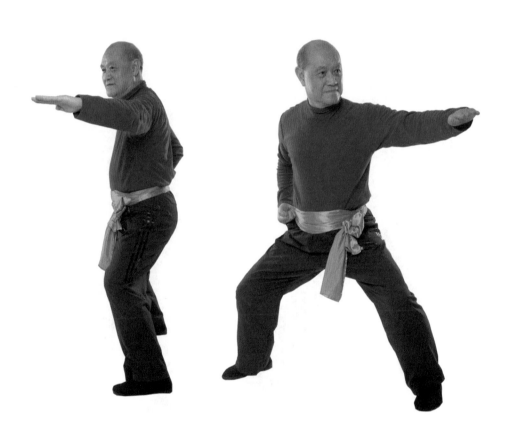

129. 進步左得

　　左腳拉前半步，右腳拖前補位，轉左子午馬，同時右掌得出，左掌收回護睜。

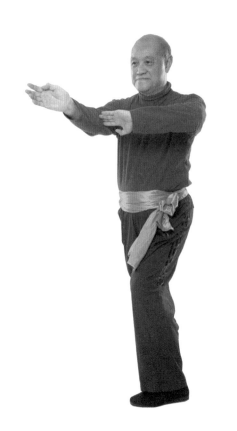
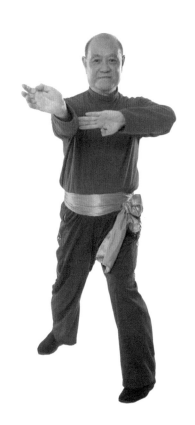

130. 上馬划手

右腳上中線成四平馬，右掌握虎爪，向橫下一划，左拳按腰。

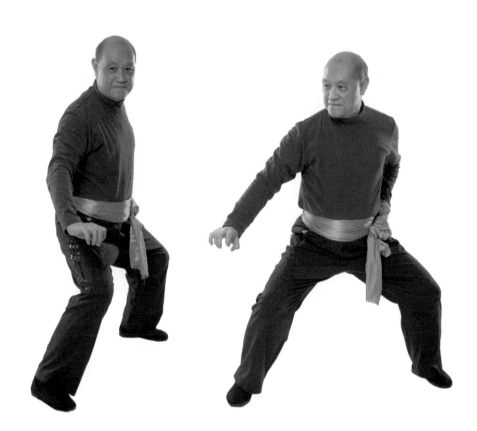

131. 左單膀手

左掌下按至腰位準備，轉右子午馬，同時將左掌由左至右擺出一膀。

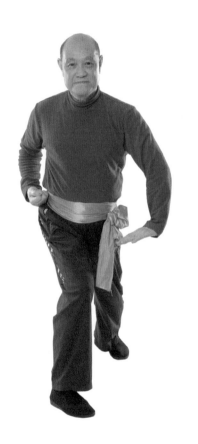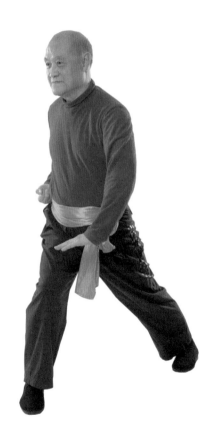

132. 轉馬雙膀

轉為四平馬，右掌展後，由後至前順馬擺前一膀，左掌上提護腋，
可夾鎖來橋。

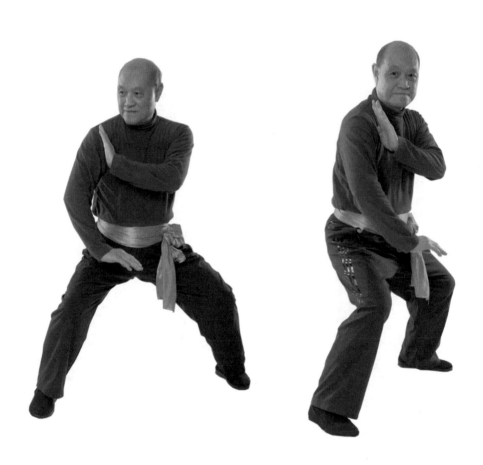

133. 四平雙掛

維持四平馬，雙掌握拳，由左至右畫圓向外掛捶，右拳較外，左拳護於右踭位置。

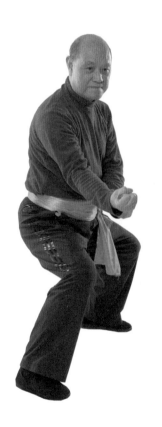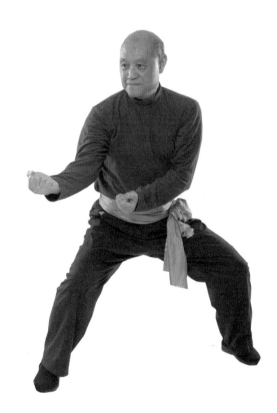

134. 雙拳拉後

左腳拉後，右腳回補成右吊步，雙拳下沉拉後。

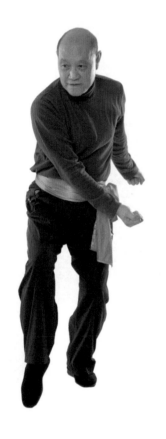 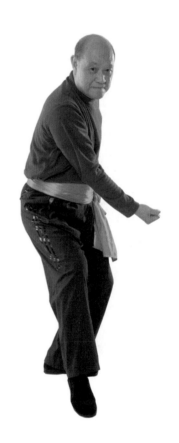

135. 踏前雙衝

右腳踏前，由右吊步變右子午馬，雙拳由下而上衝出，即雙衝捶。

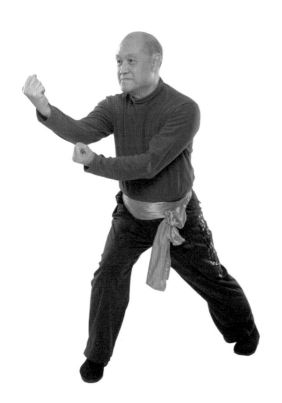
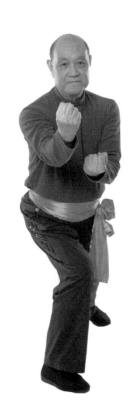

136. 跳步衝天

左腳再次拉後成右吊步，雙拳拉後斂勢。然後雙拳向上衝，同時跳步扭右轉身。跳步時先提右腳，左腳蹬地跳起。

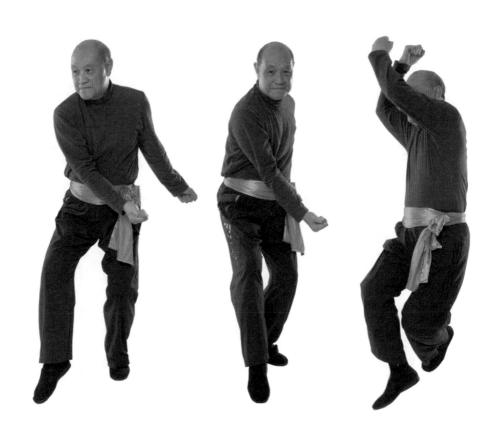

137. 落地橫鞭

　　承接上招，跳步後着地腳次序為先右後左，落地成四平馬。左拳由腋下從右至左橫鞭揰。又名拉弓戰鎚。

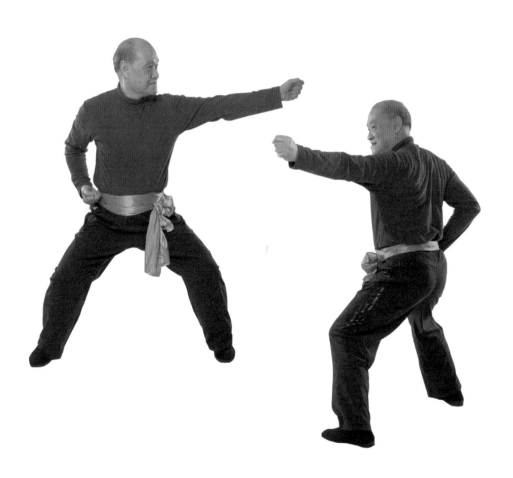

138. 拉步側捶

左腳從中線拉後九十度，由四平馬變左子午馬，右拳從腰間打出，即側身捶。

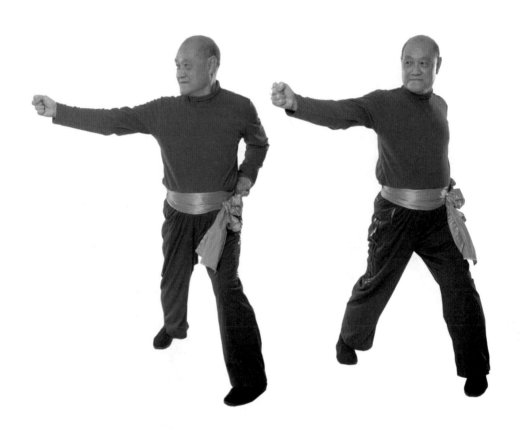

139. 入馬摳彈

亦有作勾彈，惟前字聲母應發送氣喉音。左腳踏前小步同時雙掌擺左，然後擦步入右腳，雙掌撥右，最後右腳掃後，左子午馬雙掌前推。屬入馬摔法。

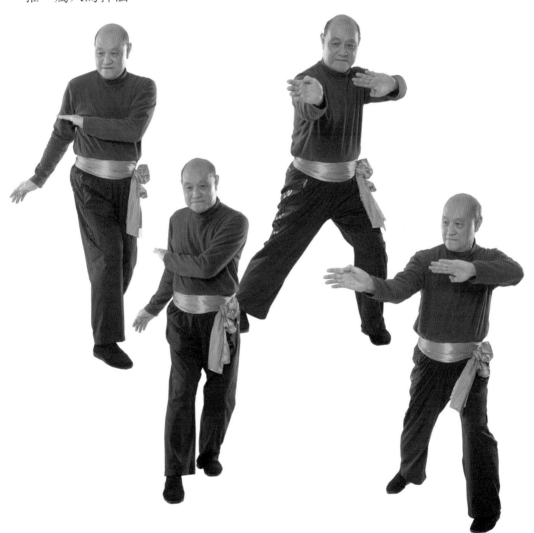

140. 轉身照鏡

　　轉身向後，由左子午馬變右子午馬，左掌提起美人照鏡，右掌下放橫按作護手。

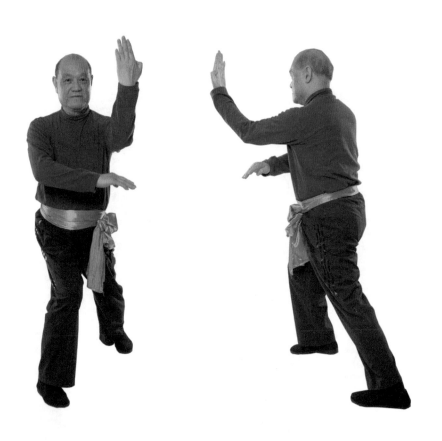

141. 二字手法

上左腳回中線，轉左子午馬，同時左掌向下撥，右掌提起，雙掌
同時橫向切出，右上左下成水平，形若二字。

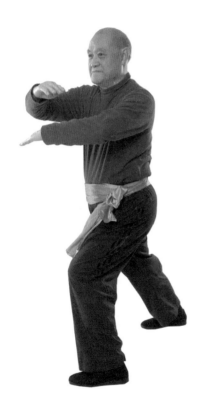
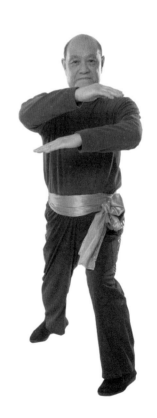

142. 畫眉手法

右腳踏前變右麒麟步，雙手握虎爪向後畫眉手，左爪護胸。

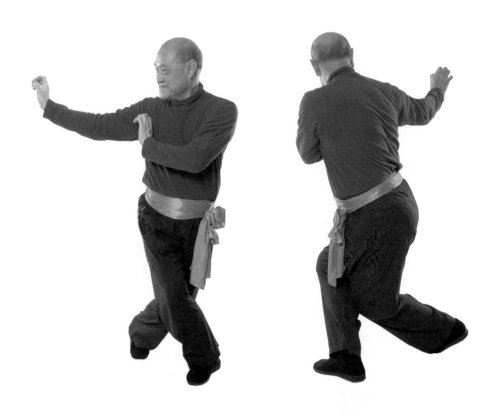

143. 大鵬展翅

　　雙手變掌抱手準備，由右麒麟步轉左成四平馬，同時雙掌向左右張開。注意肘須微彎，雙手與肩同高。

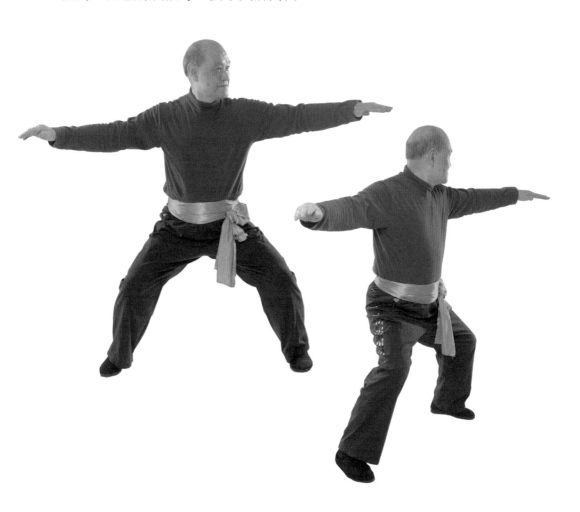

144. 打右箭搥

左腳拉步一扣，轉左子午馬，同時左掌收拳回腰，右手握拳打出。

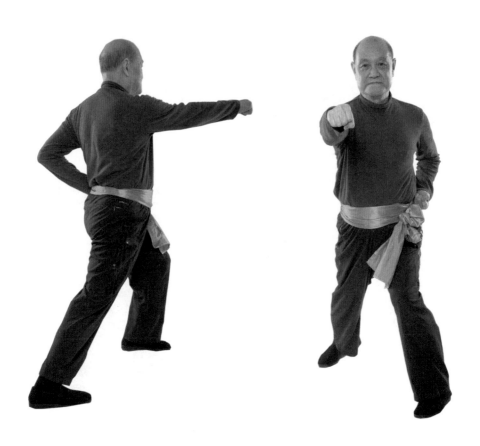

145. 右纏枝虎

右腳斜上吊步，左拳按腰，右虎爪逆時針畫圈三次，又名貓兒洗臉。

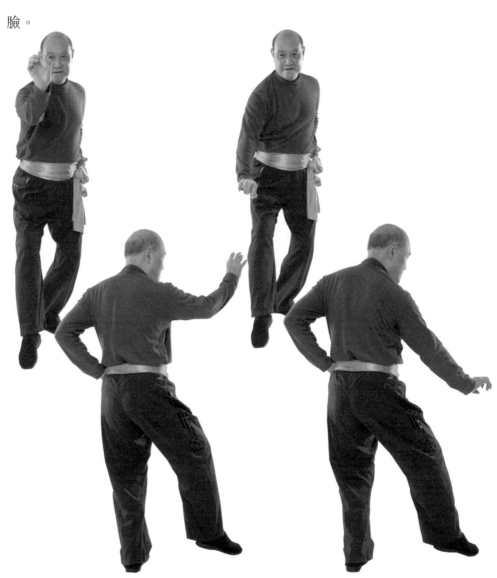

146. 上步划手

右腳由右吊步斜上四平馬，右虎爪向下一划。

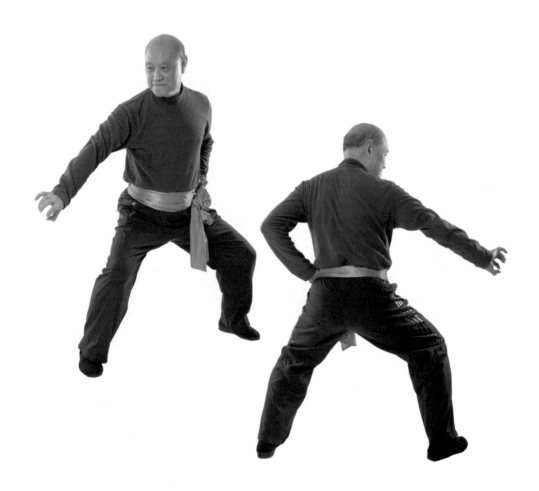

147. 攛扭一打

右爪攛拳一扭，轉右子午馬出左箭捶。實戰時扭轉其手腕，制伏
對方。

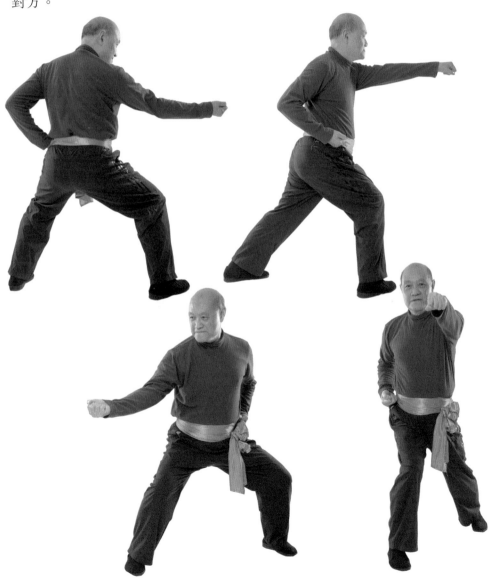

148. 吊步纏枝

左腳斜上吊步，左虎爪順時針畫圈三次，用以擋撥對方上路攻擊。

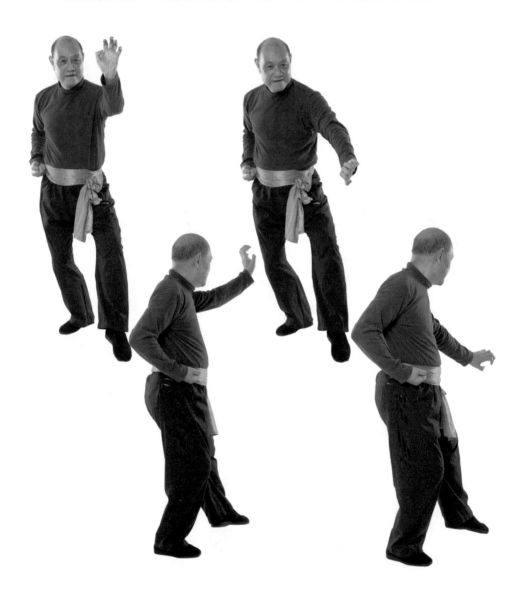

149. 斜上左划

左腳由左吊步斜上四平馬，左虎爪向下一划。實戰時以此招划開橋手，亦可外撥對方肘部，以擋攻勢。

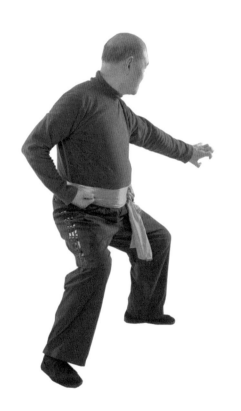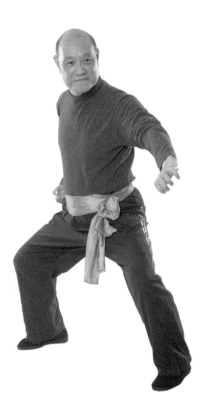

150. 扭手右箭

　　由左虎爪擸拳，反手屈扭對方手腕，然後轉左子午馬出右箭捶進攻。

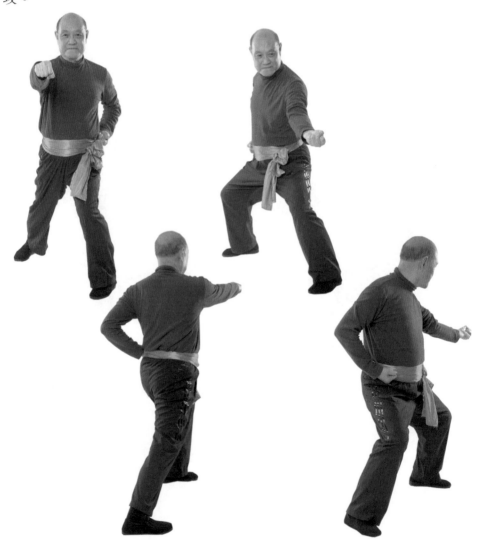

151. 子午右蝶

右腳斜前放成右吊步，雙掌由左過頭擺往右腰，然後右腳踏出成右子午馬，以蝴蝶掌推出，左掌上右掌下。

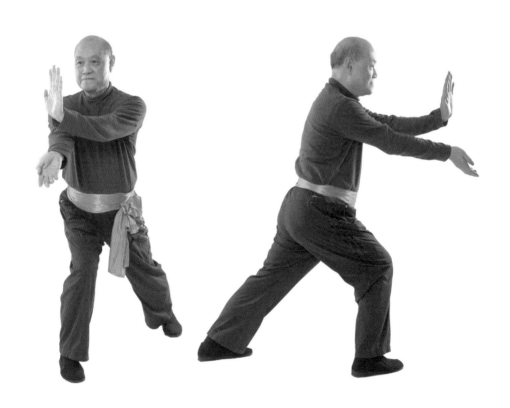

152. 抱排左蝶

左腳斜前放成左吊步，雙掌由右方過頭擺往左腰間，然後左腳踏出成左子午馬，以蝴蝶掌推出，右掌上左掌下。

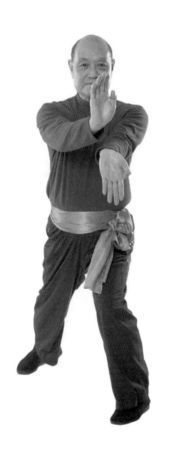 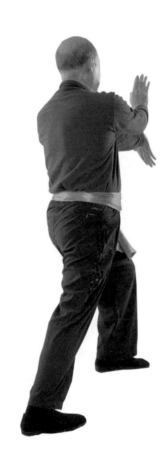

153. 一星鞭捶

三星拳，即三式拳法，如星斗緊密相連，屬連環扣打技法。右腳先上四平馬，提雙拳交叉手準備，然後右拳向下一鞭，為一星拳。

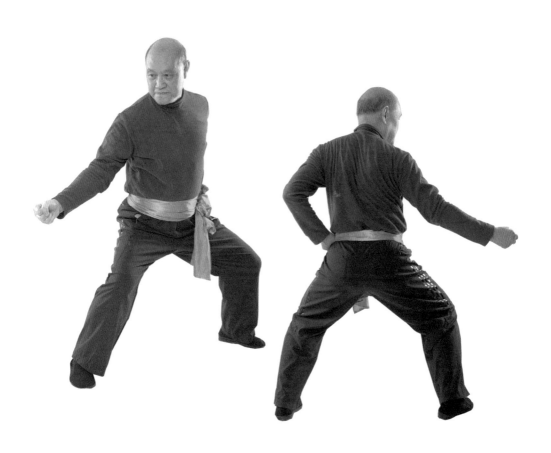

154. 二星劈捶

轉左子午馬，同時左拳順馬由上至斜下劈捶，乃二星拳。劈捶以拳輪為攻擊點，止於身體中線。

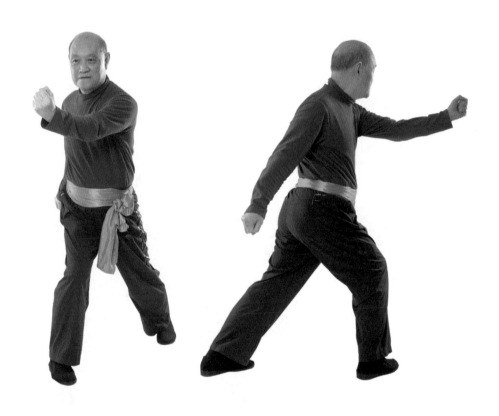

155. 三星釘捶

轉回四平馬，雙手握釘捶，左拳護踭，右拳向下一鑿，又名鳳眼捶，即三星拳。出此拳時須以丹田發「的」聲。

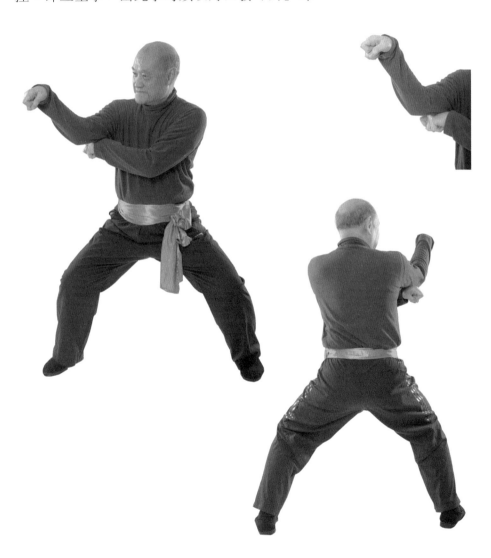

156. 四平留橋

維持四平馬，右釘拳從內向下按掌，即留橋，左手由釘捶變掌護腋。

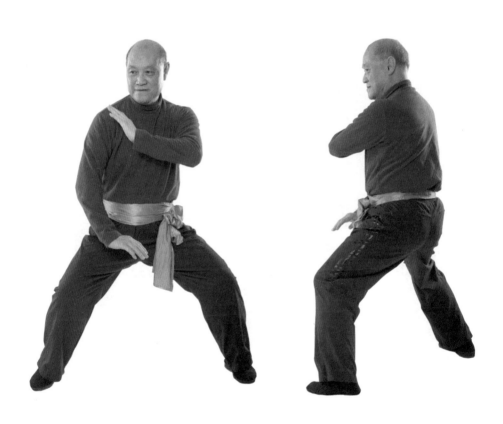

157. 左手千掌

即千字歸後。繼續保持四平馬，左掌從右橋腋底向左橫撇掌，左手握拳按腰。

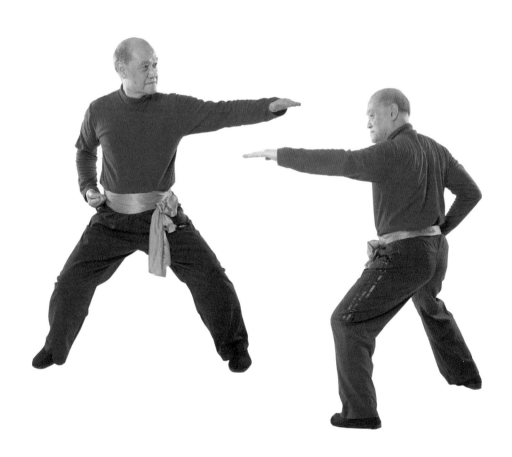

158. 轉馬出拳

由四平馬拉左步轉左子午馬，右拳從腰間打右箭捶。

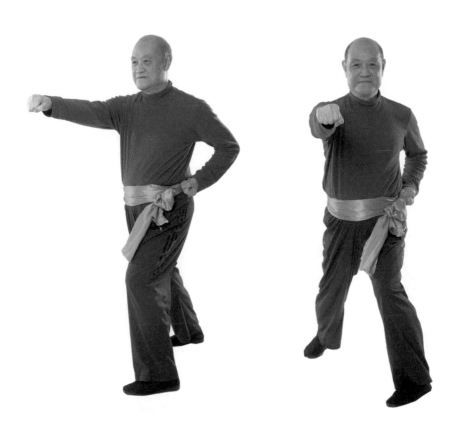

159. 分金橋手

即分橋。先轉四平馬，雙虎爪向下十字手作準備，然後雙手同時向前後、由上而下分開。注意手須過頭及沉踭對膊。

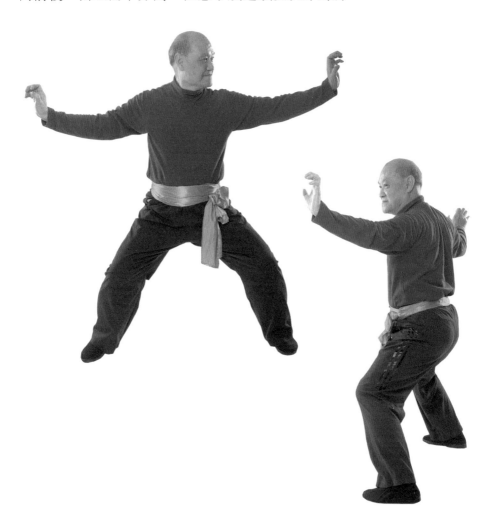

160. 龍虎歸洞

　　右腳踩步收窄步距，左腳成吊步，左握虎爪右撥，右拳按腰，然後雙手同時推前拱禮。左虎右龍歸洞勢，工字伏虎拳演終。

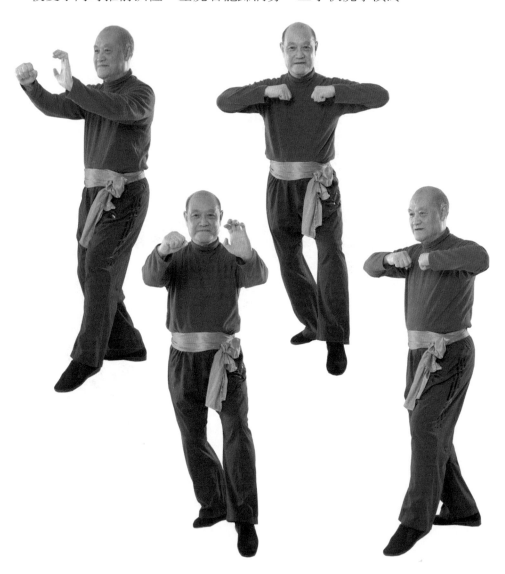

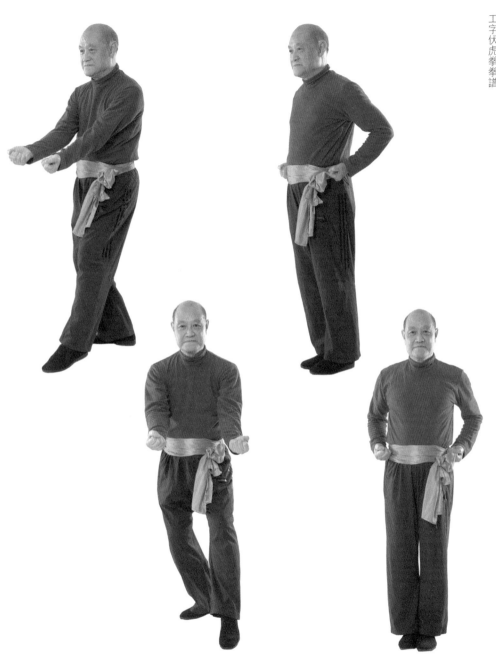

追蹤黃飛鴻傳記拾遺

周樹佳

莫桂蘭的《工字伏虎拳》是得自其夫黃飛鴻，提起這位洪拳大師的一生，在過去近百年來，幸得近代報業之興，自民國始，已陸續見諸報刊專欄，當中故有獨立散章，亦有長篇傳記。

綜觀這些傳記全以技擊描述為主，娛樂性雖強，卻非史學著作或傳記文學，更似於小説部，一若《三國演義》，只是當中每每有史事軼聞穿插其間，七虛三實，叫人眼花繚亂，這對了解黃飛鴻的真實人生，雖然幫助不大，但因坊間可供參考的文章實少，其價值仍在。

在芸芸黃飛鴻的傳記之中，有四部是較值得注意的，都是標榜為他的傳人或後人口述，為首的一部，就是朱愚齋著的《國術秤史 粵派大師黃飛鴻別傳》（簡稱《黃飛鴻別傳》）。

此書的重要，其一，《黃飛鴻別傳》乃是同類書的濫觴，具開創性，而所記掌故軼事也多。

朱愚齋寫黃飛鴻，最早見於 1931 年中的《工商晚報》專欄，其時他以齋翁之筆名寫〈國術秤史 廣東近代四大俠軼事〉，及後由於涉及黃飛鴻的部份反應好，他便以舊文為基礎，復於翌年中以〈國術秤史粵派大師黃飛鴻別傳〉之名敷演其事，大手增添篇幅內容，如此一直寫至 1933 年 8 月 3 日的 245 回才終結，總數達十萬餘字，後來更輯錄成書。

　　但無論是 1931 或 1932 年，由於朱愚齋的寫作日子離黃飛鴻去世尚近（黃飛鴻死於 1925 年），昔時其門人朋友尚在世者仍多，故所提及的事情，大抵有據可依（武打細節除外），否則定招詬病，而且文無第一，武無第二，文章若過份弄虛作假，武林必有餘音。

　　其二，內容根據黃飛鴻高足林世榮的口述，份量夠，可信度高！

　　其三，朱愚齋乃中醫，品格端方，他曾隨林世榮學拳，對嶺南武林的認識，肯定較一些只擅長妙筆生花的稿匠優勝。

《黃飛鴻別傳》原版

《黃飛鴻別傳》曾有很多個翻印版本，此為其一。

除了《黃飛鴻別傳》，朱愚齋在上世紀五十年代另著有《黃飛鴻江湖別紀》（又名《黃飛鴻行腳真錄》），由於篇幅可觀，其後亦輯錄成書。按其序文，全書內容乃是由鄧芳口述得來。

黃飛鴻徒弟鄧芳

鄧芳又叫西關老虎，曾居港授武，是黃飛鴻武術在香港的重要傳承者之一。他與朱愚齋份屬師兄弟，同是林世榮的弟子，由於他在黃飛鴻晚年常伴左右（那時林世榮已長居香港），故亦知頗多師公往事，但相比《黃飛鴻別傳》而言，此書不少內容已重複，甚至因珠玉在前，已見技窮，只得加添如陸亞采、黃麒英等洪拳人物枝節以充塞，更有茅山術、綠毛怪人等異事以增添內容，水份難免偏多，但對追蹤嶺南洪拳脈絡而言，此書也算是一部有用之作。

《黃飛鴻江湖別紀》廣告

　　第三部是在 1949 年春於《大華晚報》連載，由馮直詮筆錄，黃飛鴻另一弟子鄺祺添口述的《黃飛鴻正傳》。

　　《大華晚報》今已難尋，不知正傳一共寫了多少篇，筆者見過數篇報章原文，寫的都是綽號「八寶弟子」凌雲階與其師的往事，想是鄺祺添與凌雲階兩師兄弟感情較好，文章才多所觸及，而憑着「鄺祺添口述」五字，可知內容非一味的創作杜撰。外間曾言，此正傳乃經莫桂蘭的參訂，但在序文卻不見有記，只在第十六篇末有「門徒鄺祺添口述後學徒馮直詮筆記」句，原來那位執筆者馮君乃是鄺祺添的弟子。

一：凌雲階以無影腳踢黃飛鴻

黃飛鴻正傳

愛惜之心，然而對方既採用藏虎手法，向已迎拒過千字避，將右馬跳過彼前，連隨轉歸於後，現出一雙龍過步，急採用退馬收回，則左掌收回，厭勢殊猛，為尖硬之物所刺傷。

去其勢，向彼方推即旋出，雲階恐防有失，左掌直冲過去，則左掌收椿下，急採用退馬收回，回馬冲掌，向彼方推即旋出。

將右馬跳過彼前，一連隨轉歸於後，雲階恐防有失，急採用退馬收回，厭勢殊猛，為尖硬之物所刺傷。但顛和尚雖頗有輕敵之心，早已熟過但顛和尚之拳術，至是豈有任其偷襲之勢，早已熟過。

是對於其打出之拳術，早已熟過。

知其對於拳術之研究，已非一朝一夕，至是頓生達之人，較量之事，可否則以翁夫……（此處字跡模糊）

守江湖上禮法曰：「鄙人族姪之館中，定發生事，故以不單不抗之語，大師祖亦明，知其並非弱中者，亦無非是技術上觀摩……

勢滾進勢，為「現龍藏虎」，側身，進右馬踏進對方之即即馬後，其腰活也。

急變勢，為「現龍藏虎」，側身，進右馬撞馬，左方右肚撞馬，如虎勢必傾倒。

彼左兩拳，方之即即馬後，其腰活也。

右即用挑拳助勢，至即被擊倒者，馬急化勢，如虎勢必傾倒。

力不堅雙力，當時雲階法，仍意不分實學技擊者八九人，各事其事，既畢，即分隊而去，有時三人一陣，有時三人一陣。

問小厮曰：「亞九，你找我何事耶？」亞九：「二拳從梅花椿上跳下來，亦無不從命也。」一言已，仍須再改期者，請飭价轉知，小日此時舉行，如壯士既有怪於今此一會，不公事也。未了，一干公事未之明日……

堂曰挑問小厮曰：「亞九，去今約半個鐘頭前，改師傅鎮寶與武事，每日必有，有時三人一陣，有即……

手標牌拳，若不好，以牙擋牙之一其法即活。若遭其軟倒也，勁力化為滾身蹲法，右兩人交手也。

踢進而以前，勢變對方，方之即即馬後，其腰活也。

色手：勝負一剛。一位正於老於是時。

原來並非一小厮，氣嘘嘘而來，且一行也，曾經絕大驚恐者。別人乃其族姪，心中甚以為奇。

請罷親手一片刻，且容說曰：「察其囊曰，乃謹……」

雲階砵停

發生爭執者，【門徒鄺祺添口述後學徒鴻直銓筆記】

【未完】

1949 年在《大華晚報》連載的《黃飛鴻正傳》

右起第二人為鄺祺添師傅

第四部乃是在《香港商報》連載的〈黃飛鴻師傅傳〉。據文首言，該傳出自黃飛鴻第十子黃漢熙的講述，並由記者華喬記錄（按：黃飛鴻有四名兒子，黃漢熙是最細的一個，其所謂第十，當是以全部子女的排行而言，依李燦窩師傅言，他自小即稱黃漢熙做十舅父。）。

〈黃飛鴻師傅傳〉無出單行本，筆者看過頭三十七回的影印本，觀其內容，較多寫黃飛鴻與首徒陸正剛的舊事，旁及他在廣州、香港和台灣比武鬥勝軼聞，但這些早在《黃飛鴻別傳》已有提及，不算新鮮，但因是黃飛鴻兒子的口述，其份量自是非一般了。

文章始見於 1957 年 5 月 29 日，篇首配有一張黃漢熙的相片，這

可讓筆者記起上世紀九十年代以來，一場有關黃飛鴻相片真偽之辨，如今在佛山黃飛鴻館的所謂黃飛鴻真容，實是一場誤會。蓋莫桂蘭生前接受訪問，說的相中人乃是黃漢熙，因他的樣子酷似父親，有六成似，只是那位雜誌記者卻曲解了莫師太的意思，拿到相片後如獲至寶，大肆宣揚，結果以訛傳訛，最後竟連佛山黃飛鴻紀念館也中招了，真的是積錯難返！

〈黃飛鴻師傅傳〉的版頭

1957 年在《香港商報》連載，由黃飛鴻兒子黃漢熙講述輯成的
〈黃飛鴻師傅傳〉。

自《黃飛鴻別傳》面世後，黃飛鴻這位在街邊賣武的江湖漢子，一時間竟成為粵港澳三地的武術聞人，由於當時香港報刊銷量競爭的激烈，「黃飛鴻」既然市場有價，馬上便引來一批職業作家的垂青，加入創作。由上世紀三十至九十年代，香港就出過不下二十部的黃飛鴻傳記或小說，但最長的一部並非《黃飛鴻別傳》，而是忠義鄉人（報人鄧羽公，原名凌頌覺）著的《黃飛鴻再傳》，它由 1947 年 5 月 1 日起在香港《成報》連載，前後四年，一共有一千三百多集，只是文章已難讀到，佛山黃飛鴻館似有部份收藏。

另有一位作家許凱如，筆名念佛山人，據聞是林世榮的好朋友，故聽了不少黃飛鴻的往事，也一度成了黃飛鴻熱的大好友。

他先在 1942 年的淪陷期間於《大光報》副刊寫了〈黃飛鴻傳〉，復於 1945 年和平後在《南風》連載〈黃飛鴻外史〉，只是如今兩者已難一睹。然而，縱使坊間盛傳他跟林世榮稔熟，唯其所知所得，是否能勝過朱愚齋？又林世榮腦海中的黃飛鴻往事，又是否足夠支持兩位作者在內容上無重複的寫作？實在是大有疑問！

近年，筆者在上世紀五十年代出版的《武林雜誌》中，發現了一篇華公寫的〈再談黃飛鴻〉，頗有啟發。

這篇文章距黃飛鴻去世只約三十年，文中提及作者在稚年時，曾在宣統年間（1909-1911 年）見過黃飛鴻多次賣武，地點是廣州東園外的沙地。這篇文章引起我的注意，原因是留下了一些黃飛鴻較真實的描寫，所以文章雖短，但可讀性強，茲附原篇於下。

作者華公，幼時曾見過黃飛鴻在廣州赤膊賣武。

　　閱罷該文，筆者最感興趣的，就是有關黃飛鴻外形和動作的描述。文中形容黃飛鴻的句子有三處：「他已是一個中年以上的人，……（第三段 2 行）」、「黃飛鴻赤着膊，腰紮一條縐紗帶，下身穿一條黑褲，紮起腳綁，腳登板咀鞋，走到場中，拱拱手，很客氣地講了許多客套，然後一直口裏嚷着：……（第五段 4-6 行）」、「在我腦海的印象中，黃飛鴻是一個中等身材，不高不矮，皮膚作古銅色，相貌生得相當端正，不是一個兇神惡煞，也不是一個惹事生非的人，……（第六段 1-3 行）」

　　作者對黃飛鴻的印象很正面，那時黃飛鴻已年近六十（也許剛與莫桂蘭成婚），對一個在江湖打滾了近五十年的武者而言，看去卻無老態，反而讓人感覺較實際年紀的輕，只是「中年以上」，可見黃飛鴻當時一定沒有脫髮現象（男子年紀大氣血衰，最易表露的就是頭髮稀疏或滿頭白髮）；加上他的長相「相當端正」，及擁有一身古銅色皮膚，這種種的跡象都顯示，真實的黃飛鴻原來是一個很有男人味的陽剛漢子，而且由於勤於練功，肌肉並沒有鬆弛，所以還敢赤身打軟鞭，這反映出他對自己的外形一定十分有信心。

　　回顧那麼多位曾飾演過黃飛鴻的演員，最受歡迎的關德興身高姚瘦，臉形長，不似真實黃飛鴻；李連杰則是 baby face，看來劉家輝的氣質就最相像。

黃飛鴻事蹟的引人注意，間接催生出很多黃飛鴻電影來。

黃飛鴻電影《花地搶炮》戲橋

電影《黃飛鴻觀音山雪恨》戲橋

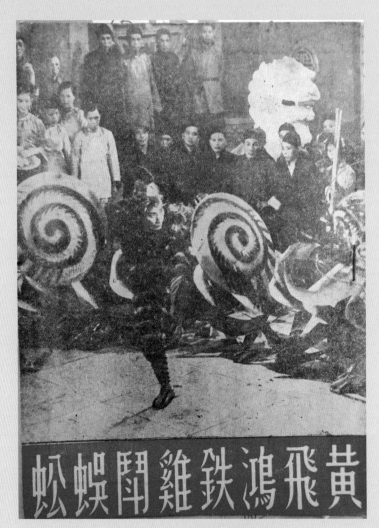

電影《黃飛鴻鐵雞鬥蜈蚣》戲橋

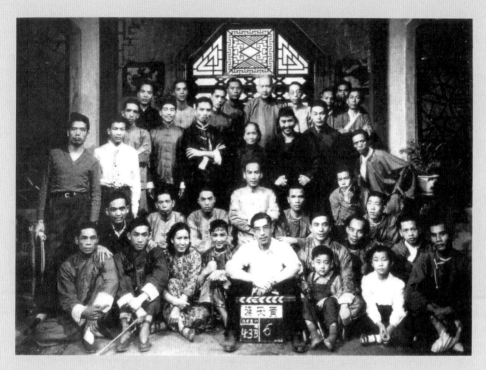

上世紀五十年代《黃飛鴻系列》電影工作人員合照。
前排中坐者為導演胡鵬，後坐者為關德興，第三排居中者為黃
飛鴻夫人莫桂蘭，後站者為黃飛鴻十子黃漢熙。

李燦窩與誼母莫桂蘭昔日舊照

黃飛鴻國術社每年在關聖帝君寶誕都設筵慶祝。此圖攝於大約八年前。前排坐位左起第七人爲黃飛鴻之第十子，據說面貌非常酷似黃飛鴻。第八人爲莫桂蘭師太。莫桂蘭師太後面站立者爲其外孫李燦窩。

早年的黃飛鴻國術社在每年的關帝寶誕都設筵慶祝。
前排坐位左起第七人為黃飛鴻之第十子黃漢熙，據說面貌非常酷似黃飛鴻。
第八人為莫桂蘭師太，她後面的站立者為其誼子李燦窩。

莫桂蘭與黃飛鴻國術社一眾徒弟合照

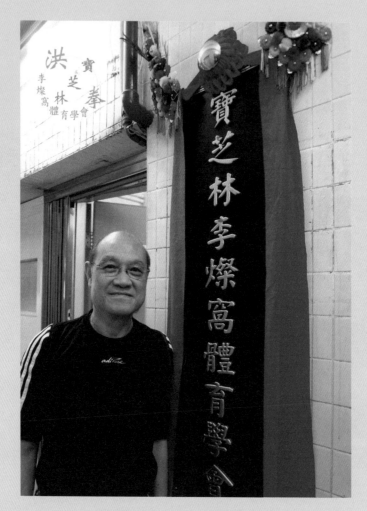

李燦窩在其創立的體育學會前留影

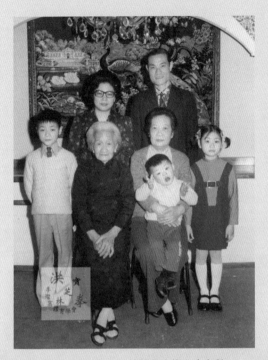

攝於 1966 年，莫桂蘭與李燦窩合家歡

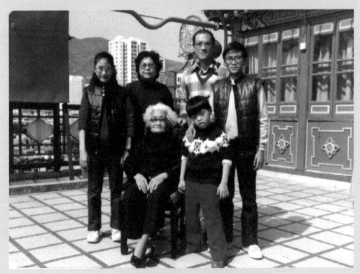

七十年代，莫桂蘭與李燦窩的全家福

作者簡介
周樹佳·文學碩士·前《今日睇真D》創作主任、《根蹤香港》監製，著有《香港名穴掌故窺況》、《李我講古》、《蹤書》等。近年專心研究香港邊緣民俗掌故。

COLUMN 周樹佳 **香港傳說**

洪拳 李燦窩高林體育學會

（五）

六十年代的香港武壇，大陸南北各路名拳師紛沓而至，好不熱鬧，但百花齊放卻鮮致講乎鶴，館之事亦有所聞。然而，在當年灣仔籠蛇混雜的告士打道有一間武館，掛名的師傅雖只是女流之輩，卻從來沒人敢闖上去撩亂，這位師太不是別人，就是鼎鼎大名的莫桂蘭女士，也即黃飛鴻的遺孀。

莫女士的傳人今日仍有在東富傳授黃飛鴻嫡傳的絕藝，使有關她的傳奇故事，得以流傳下來。

打真飛鴻耳光

莫桂蘭（一八九一年至一九八二年）是廣東高要莫家村人，她本只是中庸之姿，加上身材略矮，得以為高大的黃飛鴻垂青，結下一段武林情緣，實是來自黃飛鴻一次表演失手。

話說當年黃飛鴻一次在廣場中央耍起功夫，做師傅的必須上場，每當徒弟探青完畢後，按江湖例，一隻鞋竟脫向圍觀的人群，誰知剛巧打中一個黃飛鴻的人，讓險些打中師傅旁。其時，莫桂蘭見黃飛鴻差點傷到自己，心下大怒，一閃身就到黃飛鴻旁。二話不說，進打了他兩記耳光，把黃飛鴻弄在當場。一頓功夫，於是黃飛鴻就跳到廣場中央起功夫來，誰知腳下一晃，他那深刻的印象，便想到納她為妻，作為室弟子。而就是這一場誤會，使黃飛鴻對她留下深刻的印象，覺得她脾氣雖然火爆，但身手敏捷，膽識過人，是個可造之材，便想到納她為妻，作為室弟子。

黃飛鴻死後，莫桂蘭隨家人搬到香港定居。先後在告士打道、駱克道、軒尼詩道和莫灣等地設館授徒。由於她俠義黃飛鴻嫡傳之名在港傳藝，所以武林中人大都給她面子，不上她的要求。如今出現外國人打中國功夫較

洪拳威震灣仔

莫桂蘭女士

▼李燦窩與學員練習洪拳。

▼莫桂蘭與眾弟子合照，坐在她左邊的是其兒子。

一拳打倒外籍水手

莫桂蘭除了獅藝了得，打以剛猛為主的洪拳也同樣出色，其弟子李燦窩（也是她的契兒）就跟我說過一件他親歷的事情，也是由於這事，他才下決心苦學洪拳。

當時李燦窩只有十歲，一天，他隨莫女士沿告士打道上街買菜，見一名六呎多高的外籍水手迎面行來，誰知臨近時，他竟突然搭着莫女士的膊頭，兼機素油討便宜。但就是這一搭，莫女士連忙一閃，正打在那鬼佬的腰眼，痛得他彎下了腰。久久不能站立起來，誰知臨近時，他竟突然

莫桂蘭的晚年並不如意，主要是她所堅持的傳統洪拳理念已不合時宜，年輕一代再也跟不上她的要求。如今出現外國人打中國功夫較

我們還要好好的情況，長此下去，恐怕要集

真功夫，外人就只得在一些籌款表演中一睹莫桂蘭的絕技了。

外國人去延續了，這也是中國人的悲哀。

周樹佳於 2004 年 10 月 27 日的《東周刊》
撰寫關於黃飛鴻遺孀莫桂蘭的事蹟。